IM FOKUS
PARK BELVEDERE

KLASSIK
STIFTUNG
WEIMAR

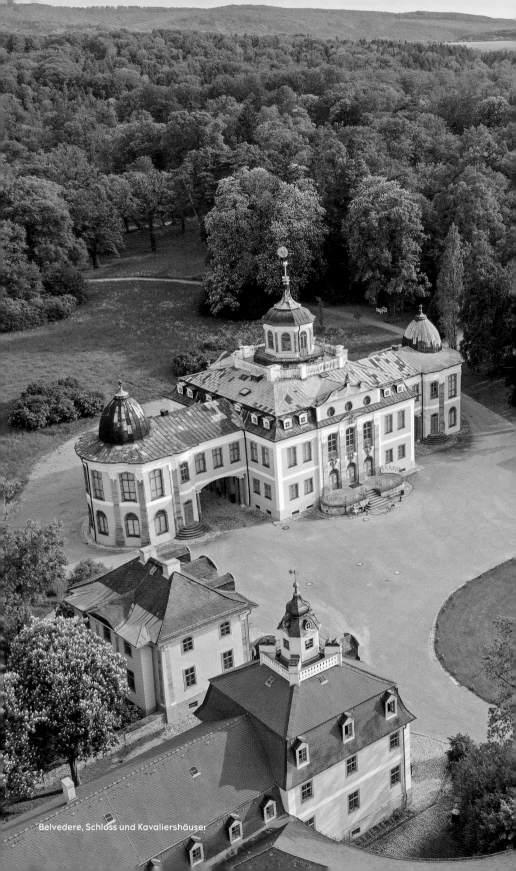

Belvedere, Schloss und Kavaliershäuser

PARK BELVEDERE

Herausgegeben von der Klassik Stiftung Weimar

Mit Beiträgen von
Dorothee Ahrendt, Reimar Frebel,
Cornelia Irmisch, Angela Jahn, Kilian Jost,
Katja Lorenz, Andreas Pahl, Katja Pawlak,
Susanne Richter und Gert-Dieter Ulferts

Deutscher
Kunstverlag

KLASSIK
STIFTUNG
WEIMAR

INHALT

VORWORT

Unerwartet verstarb am 14. Juni 1828 Großherzog Carl August auf Schloss Graditz in der Nähe von Torgau, der einstigen Residenz seiner ernestinischen Vorfahren an der Elbe. In seinem Gepäck befand sich ein Exemplar des *Hortus Belvedereanus,* des Katalogs der Pflanzensammlung im Park von Belvedere. Carl August war auf dem Rückweg von Berlin und Potsdam gewesen. Dort hatte er auch mehrmals Alexander von Humboldt getroffen und sich mit ihm über naturwissenschaftliche Fragen ausgetauscht. Das Exemplar des *Hortus Belvedereanus* enthält eigenhändige Randbemerkungen Carl Augusts und ist ein bedeutendes Zeugnis seiner wissenschaftlichen Studien im Zusammenwirken mit Johann Wolfgang Goethe; es wird im Landesarchiv Thüringen – Hauptstaatsarchiv Weimar aufbewahrt. In digitaler Form gehört der *Hortus Belvedereanus* seit dem Sommer 2021 zu den Schlüsselobjekten der neuen Ausstellung im historischen Gärtnerwohnhaus der Orangerie. Was könnte auch den bis heute hohen Anspruch der Kultivierung fremdländischer Pflanzen in Belvedere deutlicher vor Augen führen?

Schon mit der barocken Anlage des Parks und der Orangerie auf Veranlassung von Herzog Ernst August rückte die Kultivierung exotischer Gewächse als Teil herrschaftlicher Repräsentation ins Blickfeld. Die anspruchsvoll gestalteten Fassaden der Pflanzenhäuser weisen darauf hin, dass die Bauten in der warmen Jahreszeit zudem als Repräsentationsräume dienten. In Belvedere spielte neben der Flora auch die Fauna in der Menagerie eine wichtige Rolle. Die aufwendige Tierhaltung – zeitweilig hielt man mehr als anderthalbtausend teils exotische Vögel und einheimische Säugetiere – wurde allerdings nach dem Tod des Her-

zogs 1748 wegen finanzieller Engpässe aufgelöst. Der Orangeriekomplex hingegen stand ebenso wie das Schloss nie in Frage.

Das Themenjahr „Neue Natur" der Klassik Stiftung Weimar anlässlich der Bundesgartenschau in Erfurt 2021 ermöglichte es, finanziert durch Mittel der Europäischen Union im Rahmen des Europäischen Fonds für regionale Entwicklung (EFRE), nicht nur den Pflanzenbestand der Orangerie, sondern auch die musealen Angebote und die touristische Infrastruktur der Parkanlage auszubauen. Inzwischen ist es gelungen, den Pflanzenbestand so weit zu ergänzen, dass in den Sommermonaten eine vollständige Rekonstruktion der historischen Aufstellung der Pflanzen im Orangeriehof möglich ist. Aktuell gehören rund 120 Pomeranzen (Bitterorangen) und ca. 80 verschiedene exotische Raritäten zur insgesamt noch weit größeren Pflanzensammlung in Belvedere.

Im historischen Gärtnerwohnhaus bietet eine neue Ausstellung unter dem verheißungsvollen Titel „Hüter der goldenen Äpfel" Einblicke in die Orangeriekultur. Im barrierefreien Westpavillon von Schloss Belvedere kann man ein interaktives Parkmodell nutzen, um die fast 300-jährige Geschichte der Parkanlage kennenzulernen. Die mediale Installation ist Teil des neuen Informationszentrums zum Park im Corps de Logis des von dem Architekten Gottfried Heinrich Krohne entworfenen Lustschlosses, das nach dem Ende der Monarchie in den 1920er Jahren zu einem Museum für Kunsthandwerk des 18. und 19. Jahrhunderts ausgestaltet wurde. Nach wie vor umfasst die museale Ausstellung die ehemals herzoglichen Sammlungen an Porzellan, Glas und Möbeln in Verbindung mit Porträts der Fürstenfamilie. Die Sammlungen sind Zeugnisse der von zeremonieller Selbstdarstellung geprägten Lebenswelt des Adels im Ancien Régime. Die Gartenanlage hatte von Anfang an eine zentrale Aufgabe bei der fürstlichen Repräsentation und Gestaltung der Festkultur. Dazu gehörte auch die höfische Jagd, der im Schloss ein eigener Raum gewidmet ist.

Die neue Ausstellung entwickelt überdies einen differenzierten Blick auf die Geschichte der Parkanlage von den Anfängen eines streng formalen Gartens mit einer anspruchsvollen Orangerie über die Umgestaltung zum Landschaftsgarten englischer

Prägung bis hin zu den Veränderungen und Ereignissen im 20. Jahrhundert. Der vorliegende Band möchte daher Anreize zum Besuch der neuen Präsentationen geben wie auch vertiefendes Wissen zu den dort dargestellten Themen bieten. All dies dient dem intensiven Erlebnis des Gartendenkmals und des Naturraums „Park Belvedere".

Bereits für Herzog Ernst August waren die exotischen Früchte in der Orangerie nicht allein zum Bestaunen da. Neben ihrer symbolhaften Funktion als Zeugnisse herrschaftlicher Wirkungsmacht dienten sie auch dem Genuss der Hofgesellschaft. Immerhin wurden in Belvedere pro Jahr auch einige Pfund Kaffeebohnen zur Zubereitung des damals noch exklusiven Getränks geerntet oder Ananas und andere seltene Früchte an der Tafel des Fürsten gekostet.

Eine kommentierte Auswahl der im *Hortus Belvedereanus* katalogisierten Pflanzen dient im vorliegenden Band in Form doppelseitiger Tableaus zur Gliederung der Einzelbeiträge. Der Belvederer Pflanzenkatalog blieb trotz mehrfacher Auflagen in den 1820er Jahren aus finanziellen Gründen unbebildert. Illustrationen der zahlreichen Gewächse finden sich jedoch in der Publikation *The Botanical Cabinet* des englischen Botanikers Conrad Loddiges, die seit 1817 mit kolorierten Kupfertafeln in insgesamt 20 Bänden in London erschien. Eine vollständige Ausgabe befindet sich in der Herzogin Anna Amalia Bibliothek und liefert die Abbildungen zu den Pflanzenbeispielen aus dem *Hortus Belvedereanus.*

Belvedere ist jener Ort in Weimar, an dem das Zusammenspiel von Natur und Kunst, entsprechend dem Bedürfnis barocker Sinneslust, auf geradezu ganzheitliche Weise zu spüren ist. Wenn im späten Frühjahr nach den Eisheiligen die empfindlichen Pflanzen für die Sommermonate im Orangeriehof in eigens gestalteten Kübeln unter freiem Himmel aufgereiht werden, stellt sich südländisches Flair ein. Viele Besucherinnen und Besucher genießen den eigentümlichen Reiz dieses Ortes, der gleichsam eine Alternative zum Klassizismus, aber auch zur Moderne des 20. Jahrhunderts in Weimar bietet. Hier kann man sich auf das vorklassische Weimar einstimmen. Das schätzen jedes Jahr nicht allein die

vielen Gäste der Klassikerstadt, sondern auch die Bürgerinnen und Bürger Weimars, die an Wochenenden nach Belvedere pilgern.

Die Nutzung bestimmter Areale veränderte sich auch nach dem Ende der Monarchie vor gut einhundert Jahren, als der Park in die Obhut der Verwaltung des neuen Landes Thüringen kam. 1928 fand hier anlässlich des 200. Jubiläums Belvederes die Landesgartenschau statt. Das Jubiläum fünfzig Jahre später war dann Anlass, zentrale Projekte der Rekonstruktion abzuschließen. Die Anlage des Russischen Gartens und die Schmuckplätze am Hang zum Possenbach machen seither den Garten wieder zu einem umfassenden Erlebnis. Zu den jüngsten baudenkmalpflegerischen Maßnahmen gehört die umfassende Sanierung der Orangeriegebäude nach der Jahrtausendwende. Seit 1998 sind das Schloss und der Park von Belvedere, wie auch die stadtnahen Anlagen des Parks an der Ilm und die Anlagen in Ettersburg und Tiefurt, Teil des UNESCO-Welterbe-Ensembles „Klassisches Weimar". Die Bewahrung Belvederes als Gartendenkmal, aber auch die Bedeutung als grüner Erholungsort für Einheimische und Gäste stellen die Klassik Stiftung Weimar zugleich vor eine ehrenvolle wie verpflichtende Aufgabe.

Die Publikation ist das Ergebnis enger Zusammenarbeit von Kolleginnen und Kollegen der Klassik Stiftung Weimar, vor allem aus der Garten- wie auch aus der Bauabteilung, der Direktion Museen, der Herzogin Anna Amalia Bibliothek und dem Referat Kulturelle Bildung. Auch ehemalige Kolleginnen und Kollegen lieferten Beiträge, namentlich Dorothee Ahrendt als langjährige Leiterin der Gartenabteilung, der Kunsthistoriker Kilian Jost, der heute im Thüringischen Landesamt für Denkmalpflege tätig ist, sowie die Garten- und Landschaftsarchitektin Susanne Richter. Marie Czeiler hat eine neue Karte des Parks von Belvedere gezeichnet. Die Redaktion übernahm kenntnisreich und mit verlässlicher Sorgfalt Angela Jahn. Allen ist ein großer Dank auszusprechen.

<div align="right">Gert-Dieter Ulferts</div>

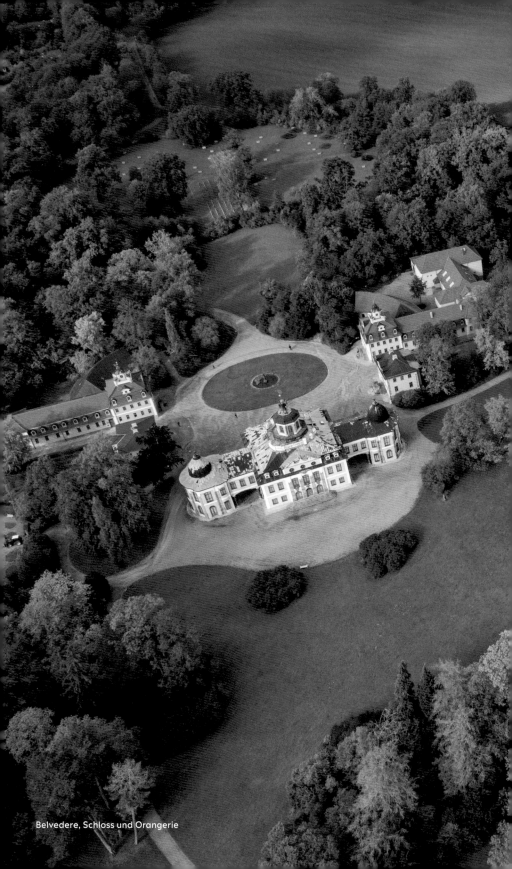

Belvedere, Schloss und Orangerie

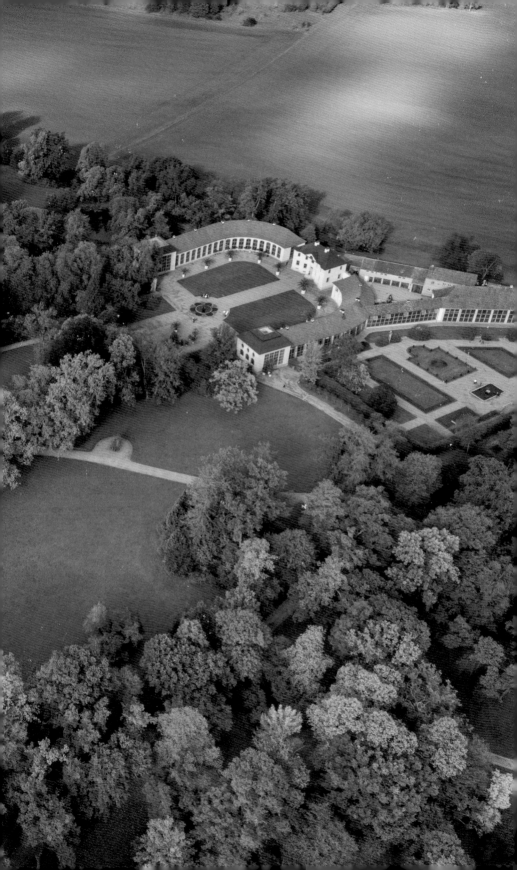

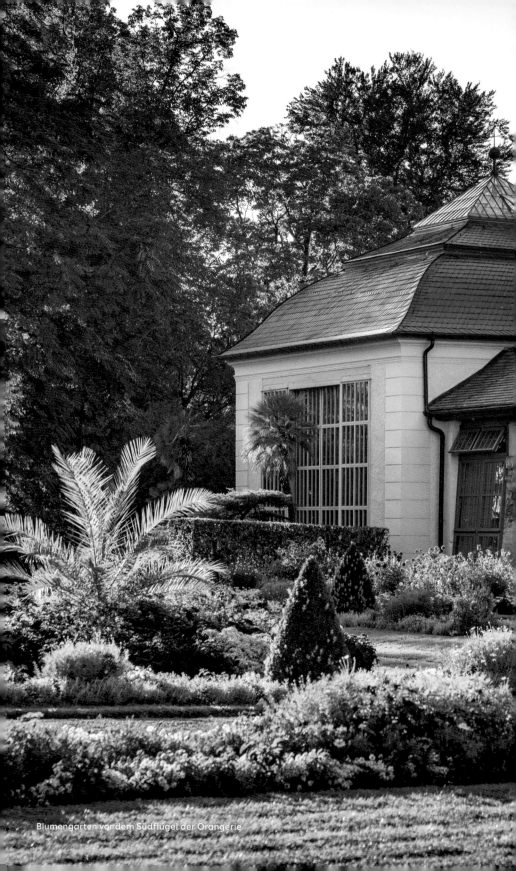

Blumengarten vor dem Südflügel der Orangerie

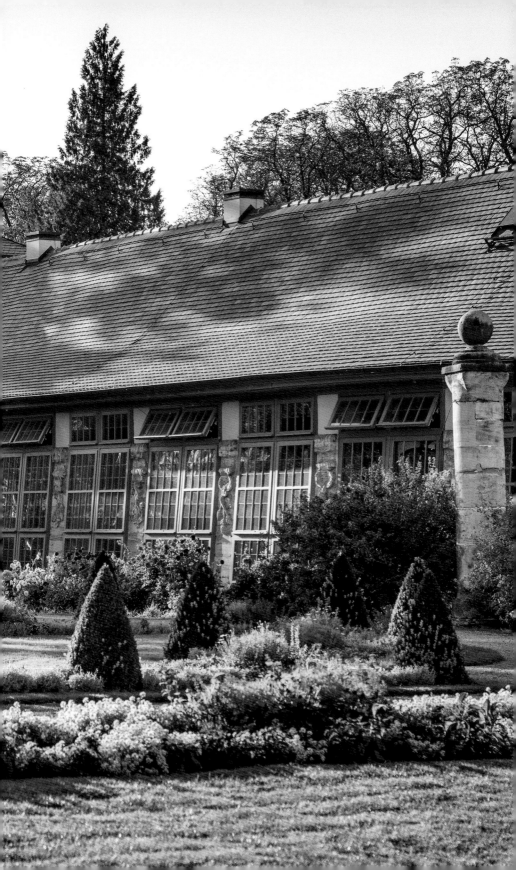

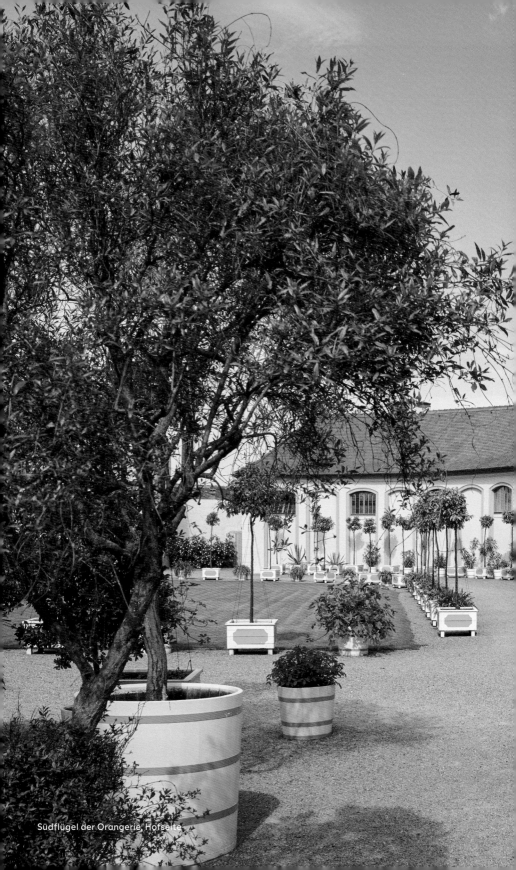

Südflügel der Orangerie, Hofseite

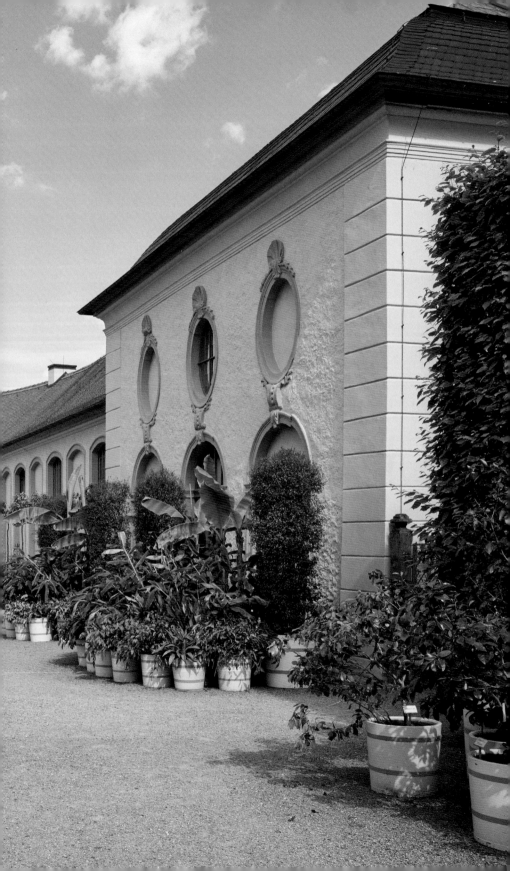

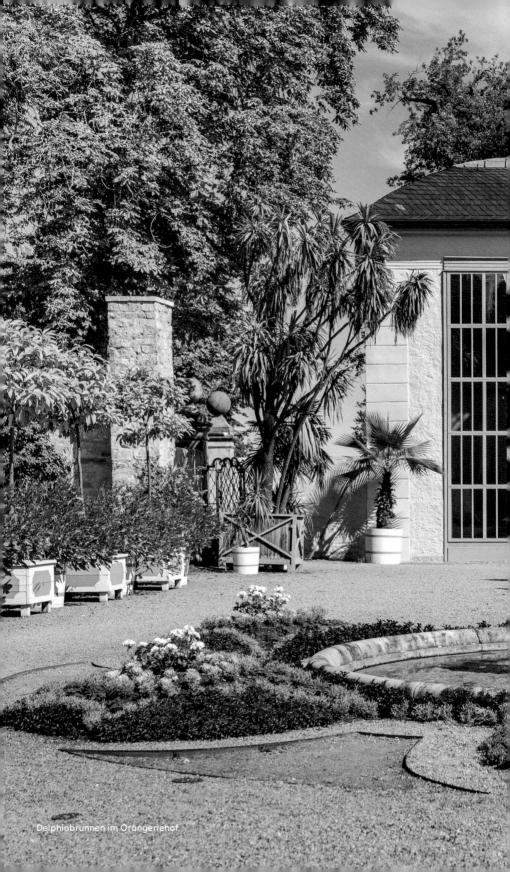

Delphinbrunnen im Orangeriehof

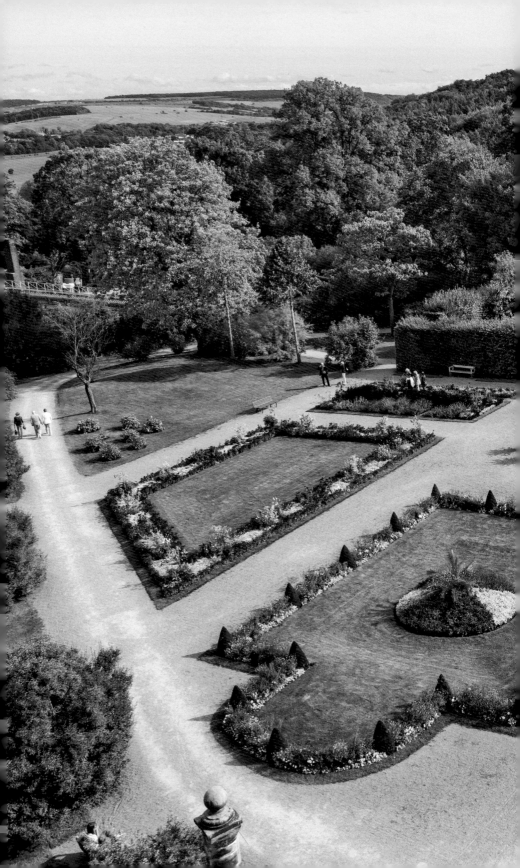

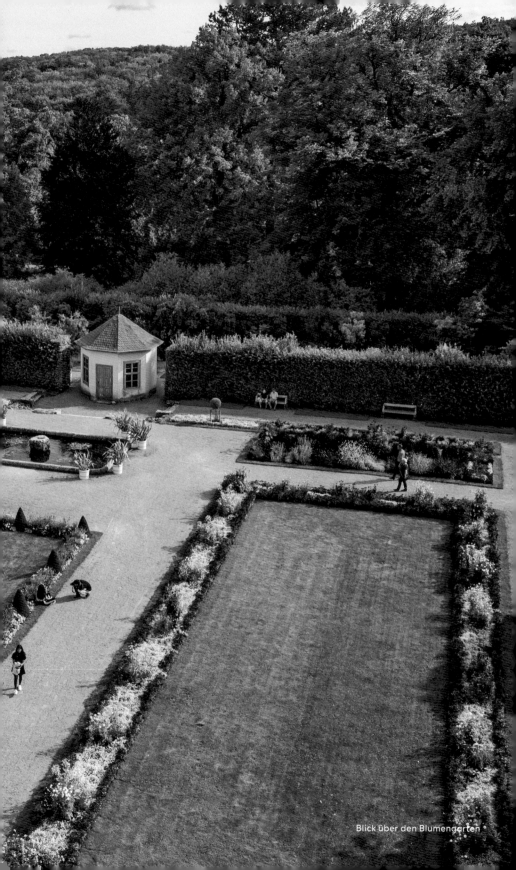

Blick über den Blumengarten

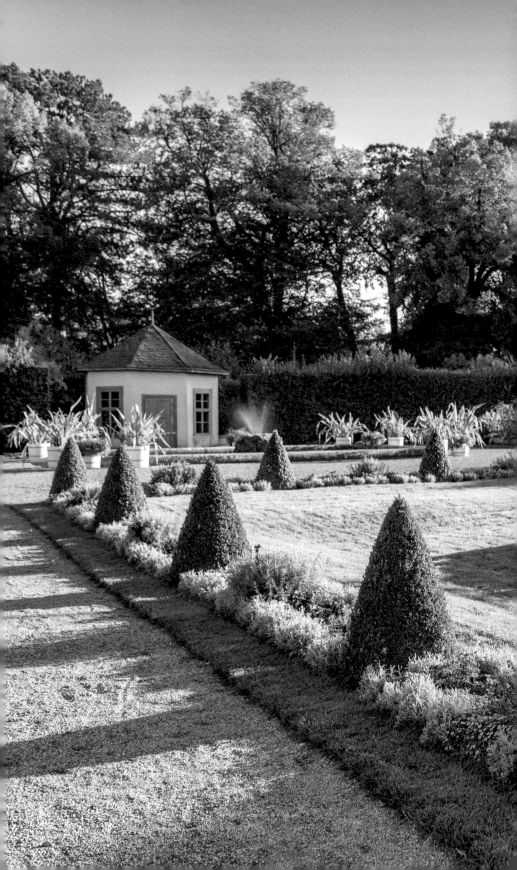

Blumengarten mit Pavillon

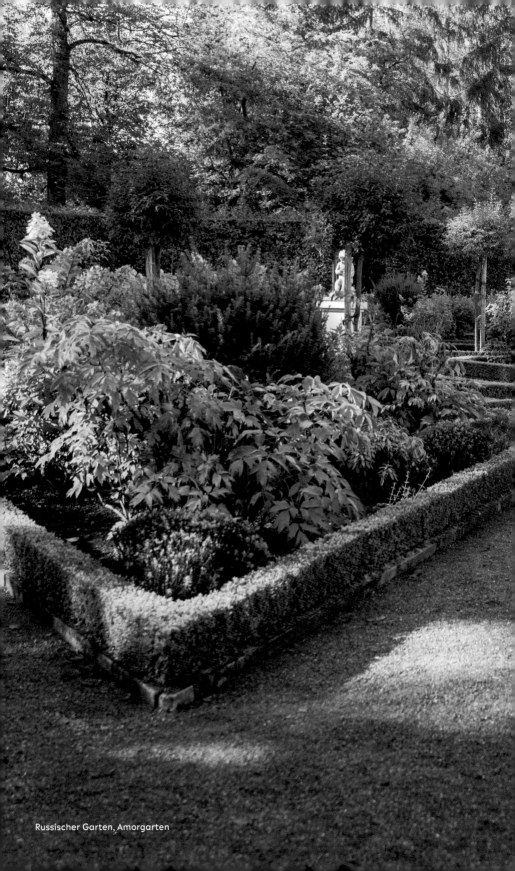

Russischer Garten, Amorgarten

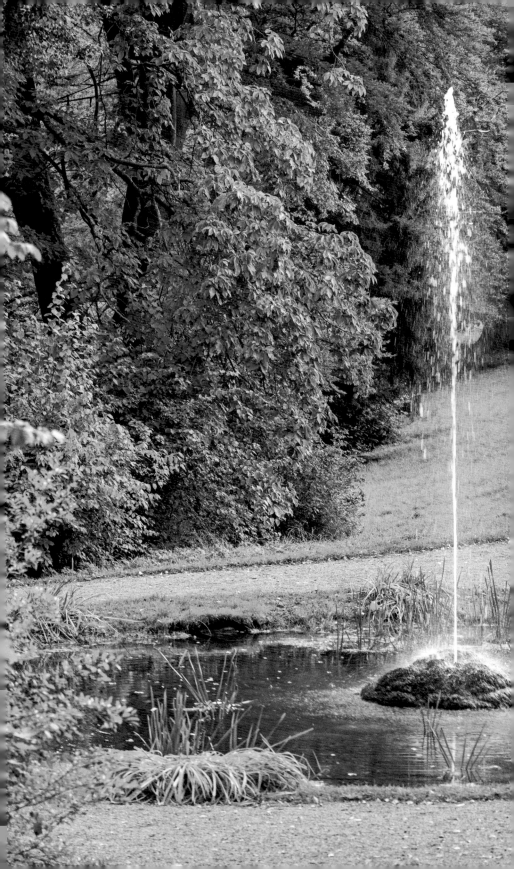

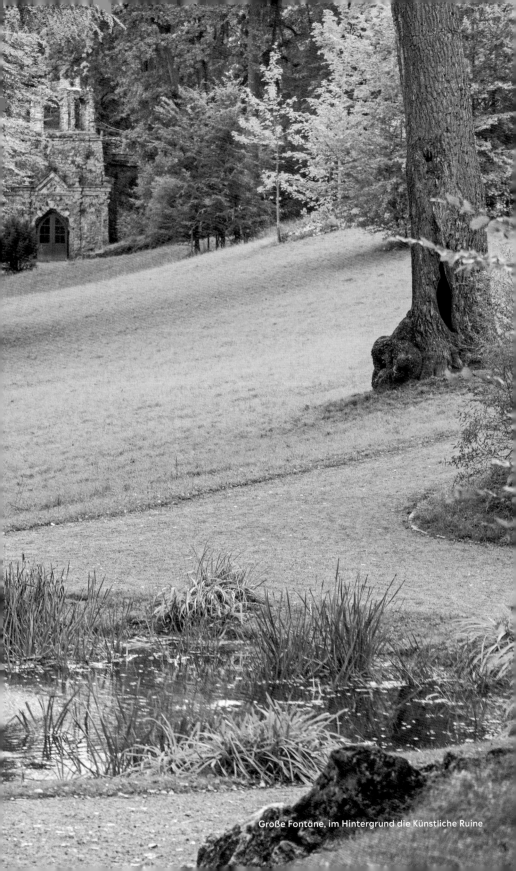

Große Fontäne, im Hintergrund die Künstliche Ruine

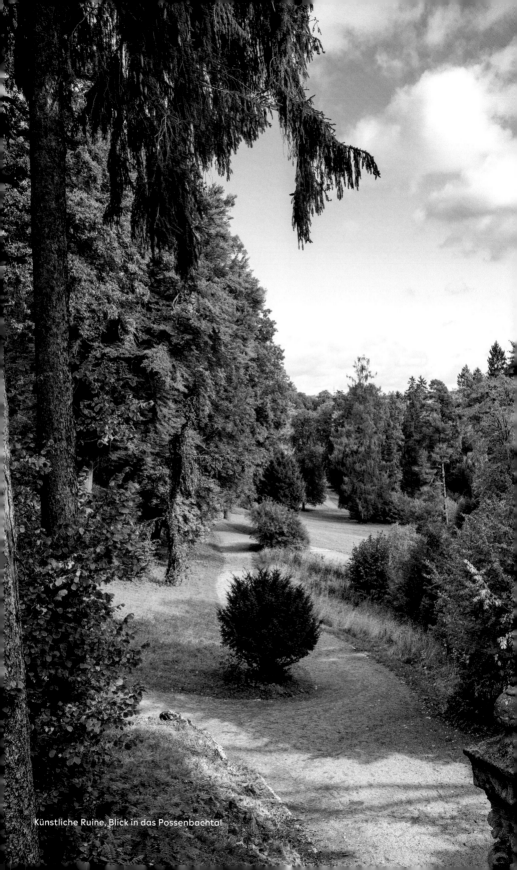
Künstliche Ruine, Blick in das Possenbachtal

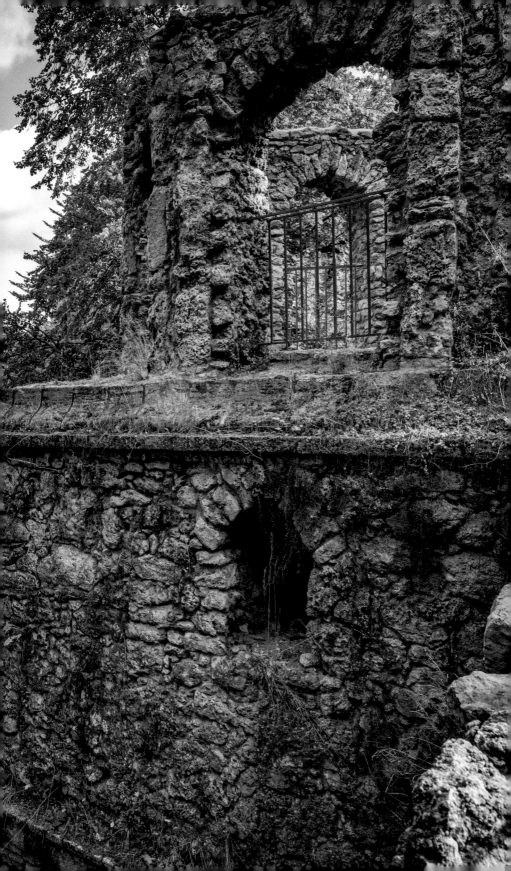

Lindenallee

BELVEDERE – BAROCKE REPRÄSENTATION UND LANDSCHAFTSPARK

Drei Kilometer südlich der Stadt Weimar steht auf einer Anhöhe, umgeben von einem Landschaftspark, das Schloss Belvedere. Ursprünglich als einfaches Jagdschloss konzipiert, ließ es Herzog Ernst August in der ersten Hälfte des 18. Jahrhunderts zu einem repräsentativen Sommerschloss mit einer Menagerie, einer Orangerie und einem barocken Lustgarten erweitern. Vor allem die enorme Vielfalt des Pflanzenbestandes trug in den Jahren nach 1800 zur Berühmtheit Belvederes auf botanischem Gebiet bei. Auch Herzog Carl August und Goethe nutzten die Pflanzenhäuser für naturwissenschaftliche Studien. Der Erbherzog Carl Friedrich ließ die verfallene barocke Anlage zu einem nachklassisch-romantischen Landschaftspark umgestalten, der auch ein beliebtes Ausflugsziel für die Weimarer wurde. Nach der Fürstenenteignung sowie schwierigen Kriegs- und Nachkriegsjahren setzte ab 1970 die denkmalgerechte Wiederherstellung und Restaurierung der gesamten Anlage ein, die bis heute andauert. Seit 1998 gehören das Schloss, der Park und die Orangerie zum UNESCO-Welterbe „Klassisches Weimar".

Die barocke Anlage

Herzog Ernst August von Sachsen-Weimar besuchte im Jahr 1722 während eines Jagdausfluges die „Eichenleite", ein südlich von Weimar gelegenes bewaldetes Areal. Dieses gefiel ihm so gut, dass er es für sich erwerben und 1724 seine Fasanerie von München bei Bad Berka hierher verlegen ließ. Im selben Jahr wurde der Grundstein für ein einfaches Jagdschloss gelegt. Nachdem Ernst August im Jahr 1728 Alleinregent des Herzogtums geworden war, änderte er seine Pläne. Inspiriert von einer Reise, die

ihn 1727 unter anderem nach Wien geführt hatte, wo er das Obere Belvedere des Prinzen Eugen von Savoyen kennenlernte, sollte nun eine repräsentative Sommerresidenz entstehen.

Die ersten Entwürfe für das Schloss stammten vom Oberlandbaumeister Johann Adolf Richter. Bei späteren Planungen gewann der junge Architekt Gottfried Heinrich Krohne zunehmend an Einfluss. Die Konzipierung des Lustgartens war jedoch offenbar Richters alleiniges Werk. Der von ihm stammende, auf das Jahr 1756 datierte Gesamtplan Belvederes (Abb. 1) stellt sicher einen Idealzustand dar, der so nie existiert hat.

Das Schloss wurde durch seitliche Flügelbauten erweitert und bildete nunmehr das Zentrum einer durch Achsen radial gegliederten Gartenanlage. Nördlich des Hauptgebäudes errichtete man die sogenannten Uhren- und Kavaliershäuser, außerdem zwei Stallgebäude und zwei heute nicht mehr vorhandene Wachhäuser. Eine Balustrade umgab den gesamten Schlosskomplex, eine weitere teilte den Schlosshof in einen Vorhof und den eigentlichen Ehrenhof. Um 1731/32 fasste Ernst August den Entschluss, die Fasanerie um eine Menagerie, das heißt eine Tiersammlung, zu erweitern. Die dafür notwendigen Gehege wurden direkt vor der Südfront des Schlosses platziert, so dass man aus den Fenstern der Beletage auf sie hinabblicken konnte. Diese Anordnung war insofern ungewöhnlich, als an dieser Stelle im klassischen französischen Garten eine kunstvolle Parterrefläche zu finden war. Außer einer großen Anzahl Vögel aus aller Welt gehörten unter anderem Dachse, Murmeltiere, Meerschweinchen, Affen, Büffel und Hirsche zum Tierbestand. In den umgebenden Wald wurden Alleen geschlagen, und das Gartenareal wurde bis hinab ins Possenbachtal erweitert. Dort wurde im

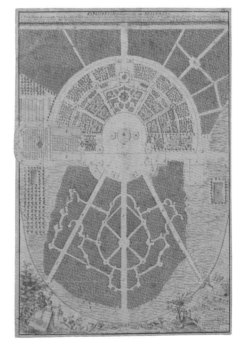

Abb. 1 | „Explication des Grund Rißes von Belvedere", Johann Adolf Richter, 1756

31

Jahr 1738 ein Gehege für Hirsche eingerichtet, die man hier für die Jagd heranzog.

Neben einer Sammlung fremdländischer Tiere gehörte auch die Präsentation exotischer Pflanzen zum barocken Herrschafts- und Repräsentationsverständnis. Das Orangeriequartier entwickelte sich auf dem Areal östlich des Schlosses entlang der Querachse des Gartens. Die ersten „Glaßhäuser", die bald wieder abgerissen wurden, entstanden nachweislich zwischen 1729 und 1733. Ein weiteres, 1733 fertiggestelltes repräsentatives Orangenhaus blieb hingegen bis 1808 bestehen. Im Jahr 1739 begann schließlich der Bau der zweiflügeligen, noch heute existenten Orangerie auf hufeisenförmigem Grundriss, in die das drei Jahre früher errichtete Gärtnerwohnhaus geschickt integriert wurde. Erst 1755 konnte mit der Fertigstellung des südlichen Orangeriepavillons die Bautätigkeit endgültig abgeschlossen werden. Trotz permanenter finanzieller Nöte war Ernst August zeit seines Lebens bestrebt, die Bestände an Pomeranzen-, Orangen-, Zitronen-, Lorbeer-, Feigen- und Granatapfelbäumen sowie an Zypressen, Agaven, Myrten und anderen seltenen Gewächsen zu vergrößern. Sommers wurden die Kübelpflanzen symmetrisch auf dem Platz zwischen den Gebäudeflügeln aufgestellt (Abb. 2). Winters standen sie in den Glashäusern. Die Orangerie genoss schon damals weit über die Grenzen des Herzogtums hinweg den

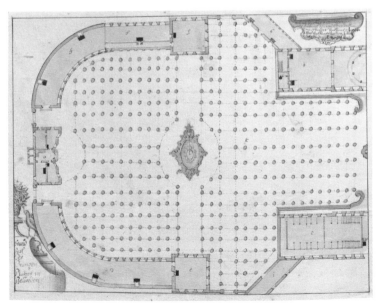

Abb. 2 | „Grund Riss des Orangen Platzes in Bellvedere", Johann Adolf Richter zugeschr., 1758

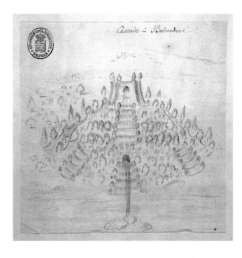

Abb. 3 | Entwurf für eine Kaskadenanlage in Belvedere

Ruf einer außergewöhnlich reichhaltigen und gut gepflegten Pflanzensammlung, was sicherlich ein Grund dafür war, dass sie auch nach dem Ableben Ernst Augusts erhalten blieb.

Im Vergleich mit dem Areal, welches Menagerie und Orangerie beanspruchten, nahmen sich die ornamental gestalteten Parterreflächen innerhalb des Lustgartens bescheiden aus. Sie erstreckten sich im Wesentlichen hinter dem östlichen und dem westlichen Kavaliershaus. Zu ihrer Gestaltung und Ausstattung gibt es nur spärliche Hinweise in den Akten. Es werden pyramidenförmig geschnittene Eiben und ein aus Buchen und Ulmen gezogener Bogengang sowie Steinbänke und ein grün gestrichener Holzpavillon erwähnt. Eine um 1736 geplante aufwendige Kaskadenanlage wurde wahrscheinlich wegen des Wassermangels auf der Belvederer Anhöhe nie verwirklicht (Abb. 3). Es gab aber etliche Wasserbecken und Springbrunnen im Bereich der Menagerie und der Orangerie, wo sie neben der ästhetischen auch eine nützliche Funktion als Wasserreservoir für die Versorgung der Tiere und Pflanzen erfüllten. Kleine Bassins waren auch in das „Vorderholz", ein kunstvoll gestaltetes Waldstück im Vorfeld des Schlosses, eingeordnet. Die dort angelegten Boskette wurden durch drei auf das Lustschloss zulaufende Alleen, von denen zahlreiche Nebenwege abzweigten, gegliedert. Diese Seitenwege bildeten innerhalb des strengen Achsensystems ein bizarr verzweigtes Wegenetz, welches kleine Plätze mit Ruhebänken, Pavillons und Bassins einschloss. Die Wege waren von geschnittenen Hecken und Spalieren aus Hainbuchen und Fichten eingefasst. Dahinter standen frei wachsende Bäume wie Linden, Vogelbeeren, Elsbeeren, Birken und Fichten. Die Mittelallee führte vom Schlossvorplatz zum äußeren Gartentor in der Ringmauer. Im Jahr 1756 wurde die Belvederer Allee gebaut und 1758 beidseitig mit Kastanien und Linden bepflanzt. Einige der alten Kastanienbäume sind noch heute dort zu finden.

Die gesamte Gartenanlage war von einer 2,70 Meter hohen Mauer umschlossen, die 1732/33 von Tiroler Maurern errichtet worden war.

Die Zeit des Übergangs

Im Frühjahr 1748 verstarb Herzog Ernst August in Eisenach, wo er sich in den letzten Jahren fast ausschließlich aufgehalten hatte. Da der Erbprinz Ernst August Constantin noch unmündig war, folgte eine sieben Jahre andauernde vormundschaftliche Regierung. Diese setzte, um die desolaten Staatsfinanzen zu konsolidieren, rigorose Sparmaßnahmen durch. So wurde zum Beispiel aus Kostengründen die Menagerie aufgelöst.

Im Jahr 1755 übernahm Ernst August Constantin die Regentschaft; er heiratete Anna Amalia von Braunschweig-Wolfenbüttel. Das junge Paar nahm seinen Sommersitz in Belvedere, eine Gewohnheit, die Anna Amalia auch nach dem frühen Tod ihres Gatten beibehielt. Sie regierte in den folgenden 16 Jahren bis zur Volljährigkeit ihres Sohnes Carl August das kleine Herzogtum (Abb. 4).

Die sich in Europa infolge aufklärerischer Gedanken und gesellschaftlicher Umbrüche anbahnende „Gartenrevolution", das heißt den Übergang vom streng gegliederten Französischen Garten zum natürlichen Englischen Garten, verfolgte Anna Amalia durchaus mit Interesse. In Belvedere kam es in den folgenden Jahren zwar zu keiner radikalen Umgestaltung, wohl aber zu vielen kleinen Veränderungen und damit zu einer vorsichtigen Auflösung der formalen Gartenstrukturen (Abb. 5). Im Großen und Ganzen blieb die axiale Gliederung des Gartens erhalten. Jedoch fügte man schräg verlaufende Alleen und an deren Schnittpunkten verschieden gestaltete Plätze ein. Auch in die Bereiche zwischen den Alleen wurden kleine versteckte Architekturen und Spielplätze integriert. Es gab zum Beispiel ein Karus-

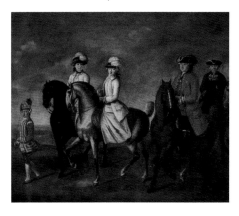

Abb. 4 | Herzogin Anna Amalia beim Ausritt, Johann Friedrich Löber, 1757

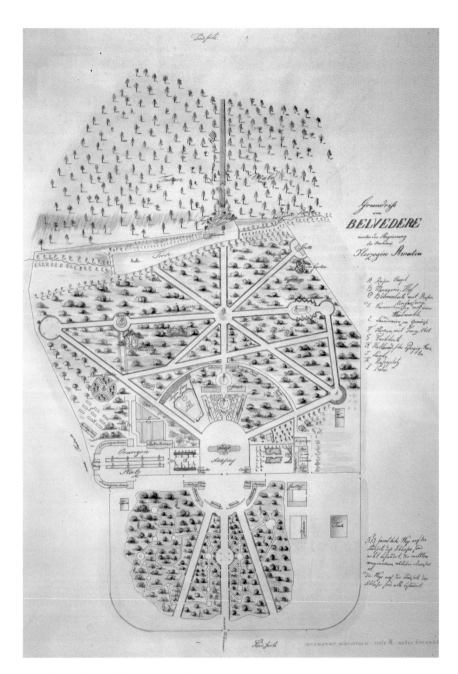

Abb. 5 | Grundriss von Belvedere zur Zeit Anna
Amalias, Kopie eines verschollenen Originals

sell, eine Schaukel, Plätze zum Vogel- und Scheibenschießen und ein Kegelspiel. Direkt an der südöstlichen Parkmauer wurde eine Grotte mit Wasserscherzen im Inneren erbaut, die um 1815 zur Künstlichen Ruine umgestaltet wurde. Zwischen 1767 und 1770 staute man den durch das Tal fließenden Possenbach zu einem langen, schmalen Teich an, der sogar mit einer Gondel befahren werden konnte. Jenseits des Teiches wurde in Verlängerung der Schlosshauptallee die „Riesenallee" angelegt und bis in den angrenzenden Wald hinein geführt. Dadurch wurde der Garten in die umgebende Landschaft erweitert. Ihren Namen erhielt die Riesenallee nach den ihre Ränder flankierenden, grob gehauenen Steinfiguren (Abb. 6).

Vor der südlichen Schlossfront, im Bereich der abgerissenen Menagerie, ließ Anna Amalia ein Parterre gestalten, in dem ihre Initialen mit Buchsbaum nachgebildet waren. Ein Laubengang begrenzte dieses Areal. Im Herbst des Jahres 1763 wurden die inzwischen zugewucherten Boskette nördlich des Schlosses stark ausgelichtet, um die Blickbeziehung vom Schloss auf die Stadt und umgekehrt wieder zu öffnen.

1759/60 errichtete man südöstlich der großen Orangerie ein neues Glashaus, das noch heute existierende Lange Haus. Die direkte räumliche Anbindung an die schon bestehenden Pflanzenhäuser war noch nicht gegeben. Das neue Gebäude enthielt vier Abteilungen, zwei für Orangenbäume, eine für das Treiben von Zwetschenbäumen und eine für die Anzucht von Kaffeebäumen, von denen jährlich einige Pfund Kaffeebohnen geerntet werden konnten.

Die Pflanzensammlung

Im Jahr 1775 wurde Carl August volljährig und übernahm die Regierungsgeschäfte von seiner Mutter. Er heiratete Luise von Hessen-Darmstadt. Das junge Paar erhielt Belvedere als Sommer-

sitz. Carl August interessierte sich nicht sonderlich für den veralteten Belvederer Garten. Vielmehr ließ er ab 1778 im Ilmtal, in der Nähe des abgebrannten Residenzschlosses, erste Partien im neuen englischen Geschmack anlegen. Die Belvederer Gartenanlage verfiel und verwilderte, blieb jedoch für die Hofgesellschaft und die Weimarer Bevölkerung ein beliebter Ausflugsort. Ein zeitgenössischer Besucher notierte 1798 in seinem Reisetagebuch: „Alter wild gewordener französischer Garten."

Von 1796 bis 1806 beherbergte das Schloss ein Erziehungsinstitut für begüterte junge Engländer und danach kurzzeitig eine Militärakademie.

Erst im Jahr 1806 wurde Belvedere wieder als Sommersitz genutzt und dem Erbprinzen Carl Friedrich sowie seiner jungen Frau, der Zarentochter Maria Pawlowna zugewiesen. Carl August behielt sich jedoch die Verfügung über den Gasthof, die Orangerie, die Treibhäuser und den Küchengarten vor. Der Herzog interessierte sich inzwischen, angeregt von Goethe, ernsthaft für Botanik und Pflanzenkunde. Für seine Beobachtungen und Experimente bot die Belvederer Pflanzensammlung beste Voraussetzungen. Der Herzog erwarb durch Kauf und Tausch die verschiedensten fremdländischen Gewächse, so dass mit der Zeit ein regelrechter botanischer Garten entstand.

Zur genauen Bestimmung und Katalogisierung der Bestände engagierte Carl August den Jenaer Botanikprofessor August Wilhelm Dennstedt. Dieser veröffentlichte im Jahr 1820 den *Hortus Belvedereanus*, ein Verzeichnis aller im gleichnamigen botanischen Garten Belvederes vorhandenen Pflanzen (Abb. 7). Darin waren circa 7 900 Arten und Varietäten aufgeführt.

Um all diese Pflanzenschätze mit ihren unterschiedlichen Ansprüchen fachgerecht kultivieren zu können, mussten neue Pflanzenhäuser gebaut werden. So ließ Carl August 1808 als Ersatz für das gerade abgerissene alte Orangenhaus das soge-

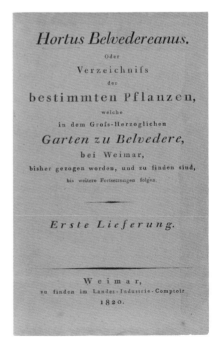

Abb. 7 | Titelblatt von August Wilhelm Dennstedts *Hortus Belvedereanus*, 1820

Hortus Belvedereanus.

Oder

Verzeichnifs

der

bestimmten Pflanzen,

welche

in dem Grofs-Herzoglichen

Garten zu Belvedere,

bei Weimar,

bisher gezogen worden, und zu finden sind,

bis weitere Fortsetzungen folgen.

Erste Lieferung.

Weimar,

zu finden im Landes-Industrie-Comptoir

1820.

Abb. 8 | Roter Turm

nannte Neue Haus in der Lücke zwischen dem südlichen Orangerieflügel und dem Langen Haus errichten. Um 1817 kamen ein abschlagbares Winterhaus und zwischen 1815 und 1821 im Bereich des Küchengartens ein Palmenhaus sowie mehrere sogenannte Erdhäuser dazu. Die Anregung für den Bau dieser speziellen Häuser hatte Carl August von seinen Reisen nach England und Belgien mitgebracht. Am nordöstlichen Ende des Langen Hauses wurde zur gleichen Zeit ein runder Pavillon, der noch heute existierende Rote Turm, angefügt, der zeitweise als botanisches Studienkabinett diente (Abb. 8).

Der Landschaftspark

Bedingt durch die Wirren der Napoleonischen Kriege und die Besetzung Weimars konnte das erbherzogliche Paar seine Sommerresidenz anfangs nicht nutzen. Die Umwandlung der veralteten und verwahrlosten Gartenanlage begann erst im Jahr 1811. Maria Pawlowna und besonders Carl Friedrich nahmen aktiv Einfluss auf die Gestaltung, wobei der Erbherzog einen Großteil der Maßnahmen aus seiner Privatschatulle bezahlen ließ (Abb. 9).

Abb. 9 | Carl Friedrich und Maria Pawlowna, Jakob Wilhelm Christian Roux, 1812

Die Mauern im Schlosshof waren schon vor längerer Zeit verschwunden, und auch die den gesamten Garten umschließende Ringmauer war nur noch in Resten vorhanden.

Zwischen 1807 und 1811 wurde der obere Abschnitt der Belvederer Allee verlegt. Sie führte nun in einem sanften Bogen um eine großzügige Wiesenfläche herum auf den Schlossplatz, der im Jahr 1818 durch einen ovalen Rasenspiegel mit einem Springbrunnen in der Mitte verschönt wurde.

Ebenfalls 1811 ließ Carl Friedrich seiner Gattin zuliebe den „Kleinen Garten" oder, wie er bald hieß, „Russischen Garten" westlich des Schlosses anlegen (Abb. 10). Dieses von Hecken und Laubengängen umgrenzte Areal war dem „Höchsteigenen Garten" am Pawlowsker Sommerpalais der Zarenfamilie sehr ähnlich und für die Öffentlichkeit nicht zugänglich. Maria Pawlowna hielt sich hier sehr gerne auf. 1823/24 wurde an den Gartenkomplex das Heckentheater und 1843 der Irrgarten angefügt.

Die Verschönerungsmaßnahmen im unmittelbaren Schlossumfeld waren noch nicht beendet, da begann man schon nach und nach im gesamten Hangbereich des Parks „neue Promenaden" anzulegen. Es entstand ein System hangparallel angeordneter Schlängelwege, in das kleine, vielfältig ausgestattete und bepflanzte Schmuckplätze und Parkarchitekturen eingebunden waren. Verschiedene Plätze aus der Epoche Anna Amalias wurden beibehalten und in veränderter Form in die neue Anlage

Abb. 10 | Russischer Garten

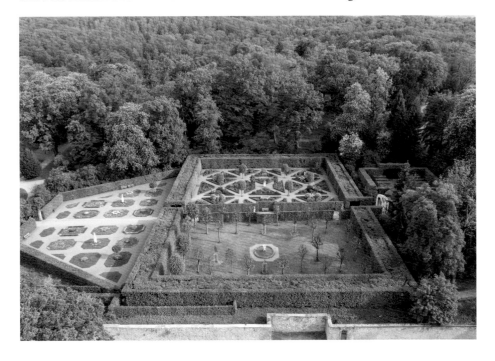

Abb. 11 | Steinerne
Blumenstellage,
Neues Kleines
Ideen-Magazin
für Garten-Lieb-
haber, 1806/09

integriert. Dazu gehörten zum Beispiel die Künstliche Ruine und die Große Fontäne, deren Springstrahl auf Grund des Wasserdrucks, der sich durch das natürliche Hanggefälle vom Schirmteich bis hinab zum Fontänenbecken aufbaut, eine Höhe von zehn Metern erreichen kann.

Anregungen für die Gestaltung weiterer Schmuckplätze entnahm man der zeitgenössischen Gartenliteratur oder entsprechenden Vorlagenwerken. So findet sich zum Beispiel das Vorbild für die steinerne Blumenstellage auf dem 1815 angelegten Floraplatz im *Neuen Kleinen Ideen-Magazin für Garten-Liebhaber* von 1806/09 (Abb. 11). Das zwischen 1821 und 1823 entstandene Rosenberceau geht auf den von Humphry Repton in Ashridge bei London gestalteten Rosengarten zurück. Dessen Buch *Fragments on the Theory and Practice of Landscape Gardening* von 1816, in dem ein solches Rosenrondell abgebildet ist, befand sich im Bestand der herzoglichen Bibliothek.

Der Gelehrtenplatz mit den Büsten Goethes, Schillers, Herders und Wielands wurde um 1818 angelegt. Auch dem Vater des Erbherzogs, dem nunmehrigen Großherzog Carl August, wurde eine Büste gewidmet. Sie stand auf dem im Jahr 1815 gestalteten Rosenlaubenplatz. Mitte des 19. Jahrhunderts kam dort noch eine Büste zur Erinnerung an Großherzogin Luise hinzu. Das Moosbassin wurde 1818 gegenüber der kleinen, schilfgedeckten Mooshütte angelegt (Abb. 12). Zusammen mit dem Knüppelgeländer und der Knüppelbank wirkte die ganze Szenerie sehr rustikal und naturnah. Eine Reihe weiterer Ausstattungsstücke jener Periode wie ein Japanischer

Abb. 12 | Blick zur Mooshütte, Major von Schellenkübel, 1894

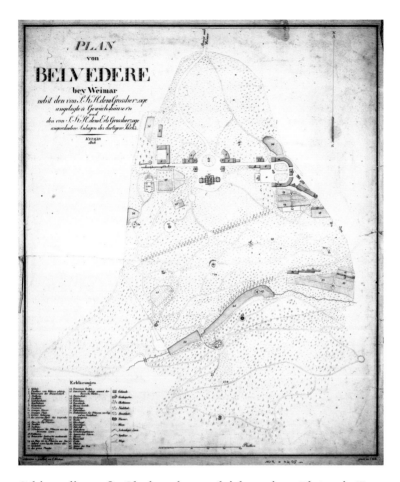

Abb. 13 | Plan
von Belvedere,
Carl Kirchner,
1824

Schirm, die große Glaskugel vom gleichnamigen Platz, ein Fasanen- und ein Bienenhaus sowie eine Schaukel und ein Karussell
blieben nicht erhalten.

Den Talgrund sollten glitzernde Wasserflächen beleben. Dazu staute man zwischen 1820 und 1823 erneut den Possenbach an,
ein Unterfangen, dem nur kurzzeitig Erfolg beschieden war. Die
Teiche trockneten immer wieder aus, so dass man sich ab 1842 mit
dem im Wiesengrund dahinschlängelnden Bach zufriedengab.

Carl Friedrich kommt das Verdienst zu, Park und Landschaft
endgültig miteinander verbunden zu haben. Der bewaldete Hang
jenseits des Baches wurde nach dem endgültigen Abriss der
Umfassungsmauer an das Wegenetz des Parks angeschlossen
und ebenfalls durch verschiedene Architekturen und Schmuckanlagen verschönert. Heute sind davon nur noch der 1822 errich-

tete Schneckenberg und der 1822/23 erbaute Obelisk erhalten. Bis zum Regierungsantritt Carl Friedrichs im Jahr 1828 war so aus der verwilderten barocken Anlage ein Landschaftspark nachklassisch-romantischer Prägung geworden (Abb. 13).

In den Folgejahren übernahm Großherzogin Maria Pawlowna die Verantwortung für die Pflege des Parks und der gärtnerischen Anlagen. Da die finanziellen Mittel für deren Unterhalt oftmals nicht ausreichten, gab auch sie immer wieder Geld aus ihrer Privatschatulle dazu. Trotzdem konnte sie nicht verhindern, dass in den 1830er Jahren die Erdhäuser und das Palmenhaus im Küchengarten wegen Baufälligkeit entfernt werden mussten. Das Freigelände des botanischen Gartens südlich der Orangerie wurde um 1840 aufgegeben und in einen Blumengarten verwandelt. An vielen Stellen im Park und besonders in der unmittelbaren Schlossumgebung entstanden aufwendige Blumen- und Blattpflanzenarrangements. Dekorative Ansprüche verdrängten den naturwissenschaftlichen Aspekt der Pflanzenverwendung.

Die Erhaltung und Wiederherstellung des Parks

Nach dem Tod Carl Friedrichs im Jahr 1853 übernahm sein Sohn Carl Alexander die Regierungsgeschäfte. Er und seine Frau Sophie verbrachten die Sommermonate bevorzugt im Ettersburger Schloss. Trotzdem fühlte sich das Paar dem Belvederer Park verbunden und ließ ihn in pietätvoller Weise pflegen. In Rückbesinnung auf die barocken Traditionen Belvederes wurden etliche Plastiken und Büsten aus den herzoglichen Depots aufgestellt und die noch heute existierenden schmiedeeisernen Tore erworben, welche den Orangeriehof und den Russischen Garten abschließen. Leider mussten zwischen 1859 und 1868 weitere Pflanzenhäuser wegen zu hoher Unterhaltungskosten abgerissen werden. In den 1880er Jahren modernisierte man die Gärtnerei und erbaute als bescheidenen Ersatz ein neues Gewächshaus. Das Lange Haus wurde zwischen 1868 und 1870 im Inneren in einen attraktiven Wintergarten mit üppigem Pflanzenbestand umgewandelt.

Im Park kam es zu keinen bedeutenden Neuerungen mehr. Die der traditionsreichen Belvederer Gärtnerfamilie Sckell ent-

Abb. 14 | „Tänn-
chen", Situation
und Entwurf für
eine Parkpartie
in der Nähe
der Lindenallee,
Armin Sckell,
1878

stammenden Garteninspektoren Eduard, Armin und Julius Sckell
fertigten eine große Anzahl von Detailzeichnungen mit Ent-
würfen zur Verschönerung einzelner Parkpartien an. Entlang der
Wegränder sowie im Umfeld der Schmuckplätze und Architek-
turen sollten die Gehölzränder zurückgedrängt und ausgelichtet
werden. Neu gepflanzte Solitärbäume und Blütensträucher setz-
ten Akzente (Abb. 14). Die Sichtbeziehungen sollten wieder
freigelegt werden und den Park großzügiger und weiträumiger
erscheinen lassen. Diese Vorschläge wurden nur teilweise umge-
setzt, so dass 1891 ein Journalist in seinem Zeitungsbeitrag be-
merkte: „Hier müßte einmal ein Fürst Pückler aufräumen dürfen."

Nach der Fürstenenteignung und dem Auseinandersetzungs-
vertrag mit dem letzten Großherzog gingen Schloss und Park
Belvedere 1921 in das Eigentum des Landes Thüringen über.
Jetzt war die staatliche Gartenverwaltung unter Leitung des ehe-
maligen Oberhofgärtners Otto Sckell für die Pflege der Anlage
zuständig. Das 100-jährige Jubiläum des Weimarer Gartenbau-
vereins und das 200-jährige Jubiläum von Schloss und Park
Belvedere im Jahr 1928 boten Anlass, mit einer großen Garten-
bauausstellung an die bedeutenden gärtnerischen Traditionen
Belvederes anzuknüpfen. Auf dem Areal zwischen Schloss und
Lindenallee, Russischem Garten und Orangerie konnten Thü-
ringer Gartenbaufirmen und Baumschulen ihre Züchtungen prä-
sentieren. Im Schloss und im Nordflügel der Orangerie waren

Dokumente zur Geschichte Belvederes zu besichtigen. Es gab ein Glashaus mit Exoten, einen Musterfriedhof und eine Freiluftgaststätte. Nach dem Ende der Gartenschau wurden nicht alle Bereiche zurückgebaut. So blieb zum Beispiel der Blumengarten in seiner veränderten Form bestehen.

Ein Jahr nach dem Ende des Zweiten Weltkriegs wurde auf der Wiesenfläche vor dem Schloss ein Sowjetischer Friedhof mit zahlreichen Soldatengräbern angelegt.

1952 übernahm die Stadt Weimar den Park in kommunale Pflege. 18 Jahre später wurde die Anlage in die Obhut der Nationalen Forschungs- und Gedenkstätten der klassischen deutschen Literatur in Weimar gegeben. In deren Rechtsnachfolge pflegt heute die Klassik Stiftung Weimar mit ihrer Gartenabteilung den Belvederer Park.

Nach umfangreichen Quellenstudien, gartenarchäologischen Grabungen und der Erarbeitung eines gartendenkmalpflegerischen Konzeptes erfolgte im Zeitraum von 1974 bis 1978 die Wiederherstellung des nachklassisch-romantischen Landschaftsparks. Der Gehölzbestand wurde ausgelichtet, vom Wildwuchs befreit, und die Sichten wurden wieder freigeschlagen. Die Schmuckplätze wurden wiederhergestellt und die Parkarchitekturen restauriert, zum Teil auch wiedererrichtet (Abb. 15). Zwischen 1978 und 1982 konnten der Russische Garten, das Heckentheater und der Irrgarten rekonstruiert werden. Eine erneute Überarbeitung dieser Bereiche erfolgte im Jahr 2004 (Abb. 16).

Von 2009 bis 2014 wurden unter anderem der Gasthofsteich, ein Großteil des Wasserleitungssystems, die Brunnen, die Große

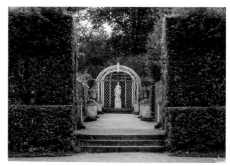

Abb. 15 | Rosenlaube mit den Büsten von Carl August und Luise

Abb. 16 | Russischer Garten, Blick zur Floralaube

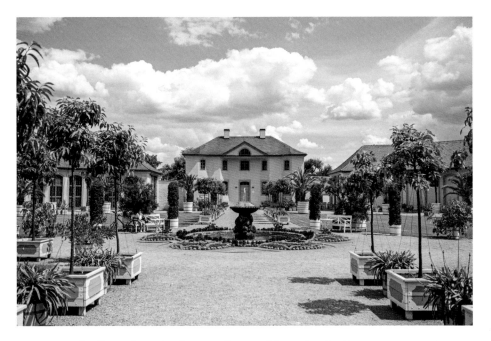

Grotte sowie die meisten Parkwege dies- und jenseits des Possen-
baches erneuert.

Die Sanierung des gesamten Orangeriekomplexes begann
1998 mit den Arbeiten am Langen Haus und konnte im Jahr 2015
nach der Fertigstellung des Neuen Hauses, des Nord- und des
Südflügels, des Gärtnerhauses und des Orangerieplatzes beendet
werden (Abb. 17). Im Jahr 2020 hat die Gartenabteilung siebzig
neue Pomeranzenbäume in Italien erworben. Sie vervollständi-
gen den traditionellen Pflanzenbestand der Orangerie und kön-
nen im Sommer zusammen mit all den anderen Pflanzenschätzen
im Freien bewundert werden.

DA

Abb. 17 | Orange-
riehof mit Gärt-
nerwohnhaus

Kängurudorn, Känguru-Akazie
Acacia paradoxa
(Acacia armata)
Hortus Belvedereanus, S. 1

Herkunft
Australien, Tasmanien

Besonderheit
Durch ihre stacheligen Nebenblätter bietet die Pflanze Vögeln einen natürlichen Schutz vor Fressfeinden. Die Blüten sind vor allem für Schmetterlinge und Motten eine Nahrungsquelle.

Der Kängurudorn zählt zu den sogenannten Neuholländer-pflanzen, also zu den in Australien beheimateten Gewächsen. Die Sammlung des *Hortus Belvedereanus* ist unter anderem für ihre Neuholländerpflanzen bekannt. Der kleine Garten hinter dem Pavillon des Blumengartens trägt noch heute die Bezeich-nung Neuholländergarten.

Illustration von George Cooke
aus Conrad Loddiges:
The Botanical Cabinet, Nr. 49

G. Loddiges del.

G. Cooke sc.

Acacia armata.

PERSPEKTIVEN –
EIN SPAZIERGANG DURCH
DEN PARK

Seitdem Herzog Ernst August ab dem Jahr 1728 Belvedere als
barocken Garten anlegen ließ, hat sich die Anlage mehrfach ver-
ändert. Ein Gang durch den von Generationen von Gärtnern und
Architekten gestalteten Naturraum berührt Zeitschichten und
Ausstattungselemente einer fast 300-jährigen Geschichte (Abb. 1).
Frühe Strukturen des einst streng formalen Gartens erscheinen
neben späteren Überformungen oder Hinzufügungen, die mit der
Weiterentwicklung zum Landschaftsgarten, aber auch durch neue
Nutzungen im 20. Jahrhundert entstanden.

 Der Rundgang beginnt idealerweise am zentral gelegenen
Schloss (Abb. 2). Die Wappenbilder und Monogramme über dem
Eingang an der Nordfassade des Corps de Logis verweisen als
Herrschaftszeichen der ernestinischen Familie auf den Bauherrn

Abb. 1 | Park
Belvedere von
Norden

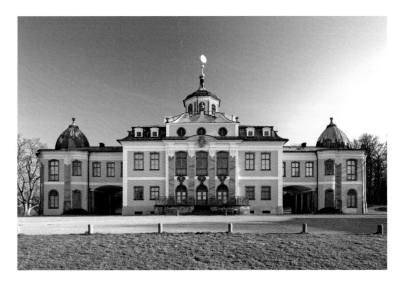

Herzog Ernst August von Sachsen-Weimar und seine erste Ge-
mahlin Eleonore Wilhelmine.

Das Schloss im Rücken, blickt man von hier auf die Stadt
Weimar, die über eine fünf Kilometer lange Allee mit dem Park
verbunden ist. Nach der Niederlegung der ursprünglichen Be-
grenzung, einer schmuckvollen Balustrade, und der Umgestal-
tung des Areals vor dem Schloss zu Beginn des 19. Jahrhunderts
wurde der Springbrunnen zum optischen Mittelpunkt des Vor-
platzes. Die vormals streng axiale Zuwegung führt seither in
einem Bogen um die Fontäne. In der Blickachse zum Turm des
Residenzschlosses im Ilmtal liegt der Sowjetische Friedhof, der
ab 1946 angelegt wurde.

Am östlichen Ende der großen Querachse ist die Silhouette
der Orangerie zu erkennen (Abb. 3). Das Ensemble wurde bis in
das frühe 19. Jahrhundert hinein immer wieder erweitert. Neben
den musealen Sammlungen im Schloss stellt es als nach wie
vor aktives Zentrum der Pflanzenkultivierung eine besondere
Attraktion dar. Im Verständnis absolutistischer Herrschaft des
18. Jahrhunderts erfüllte die Orangerie
im Verbund mit ähnlichen Einrichtun-
gen wichtige Anforderungen der baro-
cken Repräsentation. Dazu gehörte
auch eine einst auf der Südseite des
Schlosses gelegene Menagerie, deren
Tiergehege sich fächerförmig in den

49

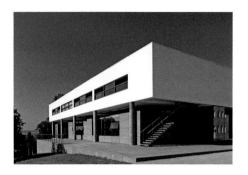

Garten erstreckten. Diese Anlage ist durch spätere Umgestaltungen über-formt worden und im Gelände nicht mehr erkennbar.

Am westlichen Ende der Achse befindet sich ein Parkplatz, von dem aus heute die meisten Gäste den Park betreten. Auf dem Weg zum Schloss passieren sie dabei den modernen Neubau des Musikgymnasium Schloss Belvedere (Abb. 4). Er wurde in den Jahren 1995/96 durch die Kölner Architekten Thomas van den Valentyn und Scycd Mohammad Oreyzi realisiert und erweiterte das traditionsreiche staatliche Spezialgymnasium im Stil des Neuen Bauens. Weitere Unterrichtsräume sind in den ehemaligen Wirtschaftsgebäuden untergebracht. In den Kavaliershäusern am zentralen Corps de Logis hingegen befinden sich Übungsräume der Hochschule für Musik Franz Liszt. Im Sommer erfüllt bei geöffneten Fenstern bisweilen Gesang oder Instrumentalmusik die Gartenanlage im Umfeld des Schlosses.

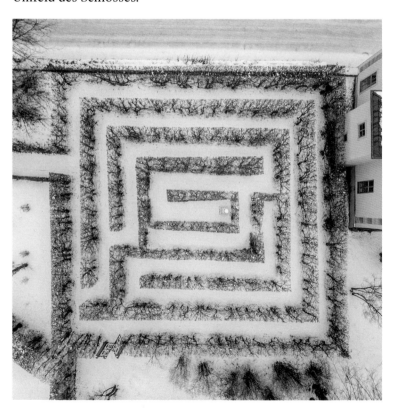

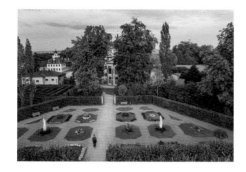

Die Sommerresidenz der Weimarer Herzöge im Zentrum des Parks, ein typisches Lustschloss des frühen 18. Jahrhunderts, wird seit dem Ende der Monarchie im Jahr 1918 als Museum des Kunsthandwerks und der Lebenskultur des Adels im Ancien Régime geführt. Die hier gezeigten Kunstwerke, Porzellane, Gläser und Möbel gehen auf ehemals großherzoglichen Besitz zurück. Wer möchte, kann im barrierefrei zugänglichen Westpavillon einen Überblick über die historische Entwicklung der Gesamtanlage von Belvedere erhalten. Ein interaktives Modell des Parks vermittelt hier multimedial die Geschichte der Gartenanlage.

In unmittelbarer Nähe des Pavillons liegt der Russische Garten. Bevor man diesen betritt, verlockt ein aus Hecken gebildeter und im Sommer dicht belaubter Irrgarten zur vergnüglichen Wegsuche (Abb. 5). Im Jahr 1843 entstanden, bietet er ein spätes Beispiel eines naturgeformten Labyrinths. Der ursprüngliche Bezug zur Ariadne-Sage und dem furchterregenden Labyrinth des mythischen Minotauros spielt hier kaum noch eine Rolle.

Durchschreitet man dann das Tor zum Russischen Garten, eröffnet sich eine eigene Welt: Dieser in sich geschlossene Teil der Gesamtanlage entstand nach dem Vorbild des Privatgartens der Zarenfamilie am Schloss Pawlowsk bei St. Petersburg, wo die spätere Weimarer Großherzogin Maria Pawlowna ihre Jugend verbracht hatte (Abb. 6 und 7). Der Bereich fällt durch die streng formale Struktur innerhalb der freien landschaftsgärtnerischen Umgebung besonders auf. Die dreiteilige Gliederung des in barocker Manier bewusst historisierend gestalteten Gartens bietet wie sein Vorbild auf kleinem Raum eine Folge unterschiedlicher

Abb. 6 | Russischer Garten am Schloss Belvedere

Abb. 7 | „Höchsteigener Garten" am Schloss Pawlowsk bei St. Petersburg

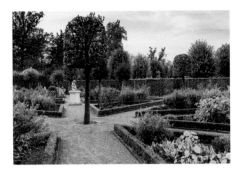

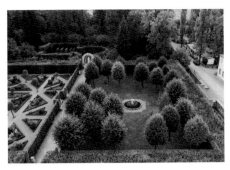

Eindrücke. Vom Schloss kommend bildet der trapezförmige Blumengarten den Auftakt, dahinter liegt links der Mittelachse der Amorgarten (Abb. 8). Die Figur des Nachtigallen fütternden Amor, umgeben von Jahreszeitendarstellungen, steht inmitten der dreieckigen, von Buchsbaum eingefassten Beete mit jahreszeitlich wechselnden Bepflanzungen. Im Lindengarten (Abb. 9), auf der anderen Seite des Mittelwegs, sind die in Formschnitt gehaltenen Bäume im regelmäßigen Quincunx-Muster gesetzt, das heißt in Gruppen von jeweils fünf Pflanzen auf diagonalen Achsen; sie haben dadurch ideale Lichtverhältnisse und bieten im Sommer zugleich einladenden Schatten. Die Einfassung des Russischen Gartens mit streng konturierten Hecken und belaubten Pergolen aus Hainbuchen schafft die gewünschte Intimität des natürlich gestalteten Außenraums als kunstvolles Gegenstück zum Inte-

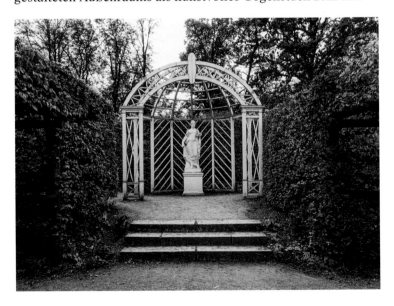

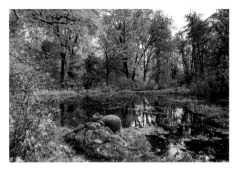

rieur des Schlosses. Das Ende der Mittelachse markiert die 1824 errichtete Laube mit der Figur der römischen Göttin Flora als Patronin und Blickfang (Abb. 10). Hier befindet sich auch der Eingang zum gleichzeitig entstandenen Heckentheater (Abb. 11) mit einer von fünf Heckenpaaren gerahmten Bühne und einer Eisenlaube vor dem Naturprospekt. Etwa 100 Personen finden bei Aufführungen Platz auf den Stufen des halbrunden Zuschauerraums. Heute wird der Ort gelegentlich vom Musikgymnasium als sommerliche Aufführungsstätte genutzt.

Abb. 11 | Heckentheater

Abb. 12 | Schirmteich

Über die Bühne verlässt man durch eines der Heckenpaare auf der linken Seite den Bereich des Theaters und gelangt beim Durchlass auf der Südseite des Russischen Gartens in den Landschaftsgarten. Dem leicht ansteigenden Weg nach rechts folgend, steht man bald vor dem Schirmteich (Abb. 12). Dieser ist von zentraler Bedeutung für die Wasserkunst in Belvedere. Durch ein halbes Dutzend Quellen südwestlich des Parks hat er beständigen Zufluss. Ein System von Röhren und Schiebern regelt die Wasserzufuhr in die bis zu 15 Meter tiefer gelegenen Partien. Darüber hinaus bieten die spiegelnde Wasserfläche und das geräuschvolle Einströmen des Wassers optische und akustische Reize. Am Ufer stand zeitweilig ein sogenannter Japanischer Schirm, der sowohl als Sonnen- wie auch als Regenschutz diente. Dieses exotische Element gab dem Teich den bis heute gebräuchlichen Namen.

Durch das Strauchwerk sieht man von hier aus das Dach einer Parkarchitektur, die das nächste Ziel ist (Abb. 13). Die kleine Kapelle in gotischen Formen verbirgt einen darunterliegenden Eiskeller, der zur Winterzeit mit dem im Teich gebrochenen

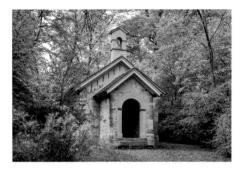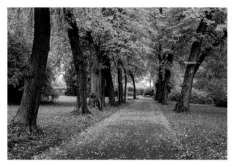

Eis gefüllt wurde. Im Sommer holte man es hervor, um die Speisen und Getränke der fürstlichen Tafel zu kühlen. Diese überaus funktionale Einrichtung wurde mittels einer für Landschaftsgärten typischen Sakralarchitektur im „altdeutschen" Stil gewissermaßen getarnt und um 1870 in der heutigen Form erneuert. Damals stellte man ganz in der Nähe auch die Steinbank mit Blumenkorb als Platz zum besinnlichen Verweilen auf.

Beim weiteren Gang Richtung Süden trifft man auf die Lindenallee (Abb. 14), deren Baumbestand zum Teil noch auf die Zeit Anna Amalias zurückgeht. Wer nicht so viel Zeit hat, kann den Rundgang hier abkürzen. Der baumgesäumte Weg führt direkt zur Orangerie. Etwa in der Mitte der Allee – in Verlängerung des Hauptweges der barocken Anlage – ist die alte Sichtachse hinüber in die freie Natur des gegenüberliegenden Hangs gut zu erkennen. Mit Blickrichtung zur tiefer gelegenen Fontäne verläuft die Linie von hier über die in Resten erhaltene Riesengrotte in den Wald hinein. Rechts davon ist der Obelisk zu sehen. Während ihrer Regentschaft hatte die Herzogin damit begonnen, jenseits des strahlenförmigen Wegesystems der alten Menagerie den Hangbereich erschließen zu lassen. Auf den axialen Wegen hinab ins Possenbachtal entstanden an den Kreuzungspunkten Plätze für Lustbarkeiten wie Schaukeln, Scheibenschießen oder Wasserspiele, an die heute nichts mehr erinnert. Nur für wenige Jahre boten zudem Gondelfahrten auf dem aufgestauten Possenbach ein letztlich bescheidenes Vergnügen, das vom schwankenden Wasserstand abhing.

Geht man den Hang hinab, kommt auf der rechten Seite schon bald die zur Künstlichen Ruine umgestaltete Große Grotte ins Blickfeld (Abb. 15). Diese Form von Parkarchitektur gehörte zu den üblichen Stimmungsbildern früher Landschaftsgärten. Im Untergeschoss verbirgt sich ein aus konservatorischen Gründen inzwischen nicht mehr zugänglicher Raum, in dem zu Zeiten Anna Amalias Wasserscherze für Heiterkeit sorgten. Beim Betreten sprühten hier Wasserstrahlen aus der Decke und den Wänden. Diese Grotte wurde später überbaut; heute sind noch architektonische Überreste und ein Wasserbecken zu sehen. Ein geschwungener Aufgang führt zu dem Aussichtspunkt auf der Ruine. Von hier oben öffnet sich der Blick ins Possenbachtal mit seinem reichen Baumbestand (Abb. 16). Viele der Gehölze stammen aus Übersee und waren noch weitgehend unbekannt, als man sie hier pflanzte. Mit ihrem changierenden Farbenspiel aus differenzierten Grüntönen und einem großen Formenreichtum machen sie die Intentionen englischer Gartenkunst anschaulich.

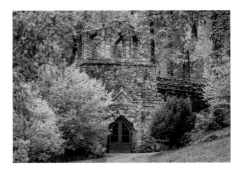

Abb. 15 | Große Grotte oder Künstliche Ruine

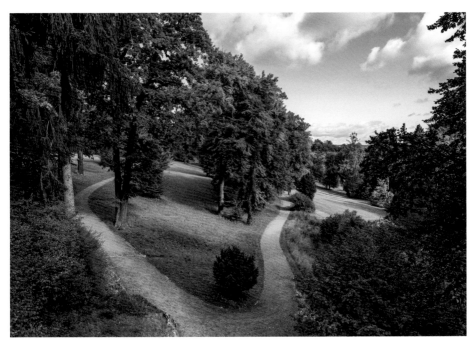

Abb. 16 | Blick von der Künstlichen Ruine ins Possenbachtal

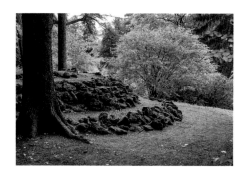

Über die Brücke den Possenbach querend, erreicht man vorbei an der Aussicht zum Obelisken den Schneckenberg (Abb. 17). Von hier aus führt ein Wanderweg weiter in die freie Natur hin zu „Pfeiffers Ruh" mit der nach dem Prähistoriker Ludwig Pfeiffer benannten Quelle und schließlich zum Hainturm auf der Anhöhe.

Wählt man an der Künstlichen Ruine den Weg durch das Possenbachtal hinauf zum Hang, kommt schon bald der Eichenplatz in Sicht (Abb. 18). Der Stamm einer fast 400 Jahre alten Eiche bietet hier Lebensraum für mehrere hundert Käfer und andere Insekten. Das historische Baumdenkmal ist zugleich ökologisches „Insektenhotel". Auch an anderen Stellen im Park finden viele Tierarten ein Refugium.

Ein Stück weiter sind Fichten-Nachpflanzungen zu entdecken, die Einblicke in die Praxis der Gartendenkmalpflege geben. In die Stubben werden standort- und gattungsgenau junge Pflanzen gesetzt, um den jeweiligen Baumstandort als wichtigen Blickpunkt zu erhalten. Bei den Bepflanzungen der für englische Landschaftsgärten typischen Clumps werden unter den verschiedenen Setzlingen nach einigen Jahren die wuchskräftigen Exemplare ausgewählt und überzählige Jungbäume entfernt.

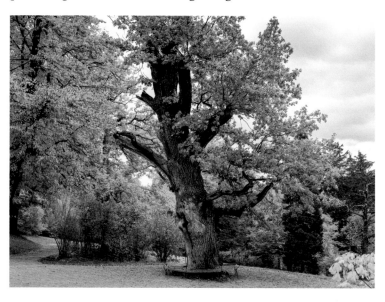

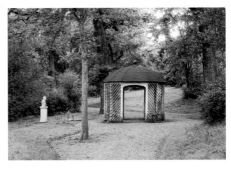

In diesem Teil des Parks zieht vor allem die Große Fontäne als zentraler Punkt im Wegesystem die Aufmerksamkeit auf sich (Abb. 19). Ihr bis zu elf Meter hoher Wasserstrahl erstarrt bei anhaltendem Frost zu einer Eissäule. Im Sonnenlicht sieht man dann ein beeindruckendes Formen- und Farbenspiel. Das mittels Schiebern zu regulierende System historischer Bewässerungsleitungen erzeugt zu jeder Jahreszeit ein künstlich herbeigeführtes Naturphänomen. Auf der Nordseite erhebt sich ein miniaturhaftes Gebirge aus Tuffgestein; die kleine, heute als Alpinum bezeichnete Szenerie wurde zwischen 1822 und 1824 angelegt. Dem leisen Plätschern folgend, nimmt man die Stufen hinunter zu einem kleinen Platz mit Wasserfall und Wasserbecken. Von hier wird das Wasser der Großen Fontäne in einen künstlichen Bachlauf geleitet, der die Wege hinab ins Tal des Possenbachs mehrmals kreuzt.

Wir sind jetzt in einem Bereich des Parks, der weiter ausgestaltet wurde, als sich das Herzogtum Sachsen-Weimar-Eisenach nach der Napoleonischen Zeit politisch stabilisierte und mit dem Wiener Kongress 1815 zum Großherzogtum aufstieg. Die hier platzierten Büsten bilden ein Ensemble, das seit Beginn des 19. Jahrhunderts zu einem idealisierten Bild des Weimarer Musenhofs stilisiert wurde. Auf den geschlängelten Wegen parallel zum Hang in Richtung Osten liegt eine Reihe von Schmuckplätzen: Das Rondell mit der mittig platzierten Rosenlaube wird von den Bildnissen Carl Augusts und seiner Gattin Großherzogin Luise flankiert (Abb. 20). Kurz darauf trifft man am sogenannten Gelehrtenplatz auf die Porträtbüsten von Wieland, Goethe, Herder und Schiller, den vier namhaften Vertretern der Weimarer

Abb. 19 | Große Fontäne

Abb. 20 | Rosenlaube

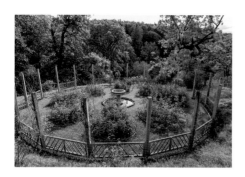

Klassik. Diese Büsten sind ebenso wie die des Fürstenpaares plastische Arbeiten nach den Vorlagen des Weimarer Bildhauers Gottlieb Martin Klauer. Zur Folge der Schmuckplätze gehört auch das etwas tiefer gelegene Rosenberceau mit einem Springbrunnen (Abb. 21). Die Anregung dazu stammt aus dem Garten von Ashridge bei London, den Humphry Repton angelegt hatte. Ein auch in der Weimarer Bibliothek vorhandenes Vorlagenwerk verbreitete Reptons Ideen. Vom Rosenberceau aus hat man einen schönen Blick sowohl auf den alten Küchengarten im Possenbachtal als auch auf den Schneckenberg am gegenüberliegenden Hang. Auf einem Parallelweg weiter aufwärts kommt man zum Florastein, einer Blumenstellage, in deren Mitte eine kleine Figur der Flora die mythische Patronin des Blumenschmucks verkörpert (Abb. 22). Gegenüber steht eine Steinbank.

Weiter Richtung Osten trifft man bei der schilfgedeckten Mooshütte und dem Moosbassin auf frühe Zeugnisse der landschaftsgärtnerischen Ausgestaltung von Belvedere (Abb. 23). Effektvoll versprühtes Wasser erzeugt einen Nebel, der im Sommer Kühlung bietet.

Von hier aus ist es nicht mehr weit zum Gebäudekomplex der hufeisenförmigen Orangerie (Abb. 24). An deren Ende liegt der

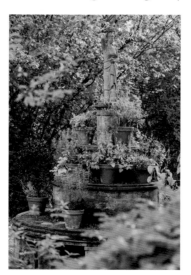
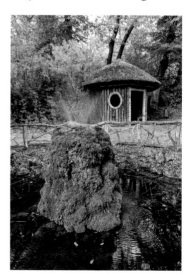

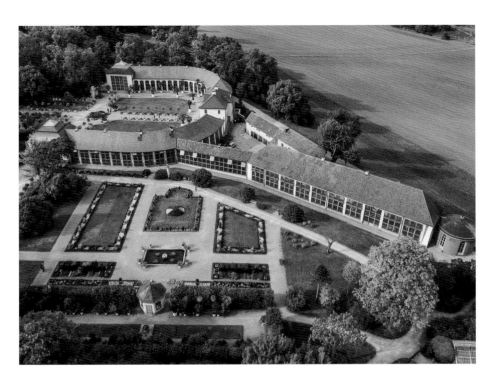

Rote Turm, in dem Carl August und Goethe in den Jahren um 1820 gemeinsam botanische Studien betrieben. Vom Turm aus eröffnet sich ein Panoramablick ins Ilmtal mit den Ausläufern der Stadt Weimar.

Der Blumengarten auf der Südseite der Orangerie geht auf den ursprünglichen botanischen Garten zurück. Die heutige Form resultiert aus den Umgestaltungen anlässlich der Landesgartenschau im Jahr 1928, die nach dem Übergang der Anlagen in das Eigentum des neuen Landes Thüringen im Park von Belvedere veranstaltet wurde.

Die oft bestaunte Vielfalt der Pflanzen im botanischen Garten erlebte ihren Höhepunkt um 1820; im damals veröffentlichten Katalog des *Hortus Belvedereanus,* der bis 1826 in mehreren Auflagen erschien, ist sie dokumentiert. Verzeichnet sind hier auch die überseeischen Pflanzen aus „Neuholland", das heißt Gewächse aus Südwest-Australien, die ebenfalls einen Sammlungsschwerpunkt bildeten. An der Südflanke des Blumengartens haben diese „Neuholländer" einen eingefriedeten Bereich, der über einen kleinen Pavillonbau mittig zu betreten ist (Abb. 25). Mit Löwen-Greifen verzierte Bänke bieten hier lauschige Plätze.

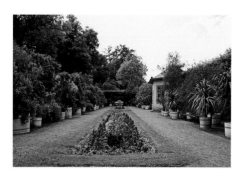

Im Blumengarten werden die Rabatten um das zentrale Goldfischbecken in jedem Jahr wechselnd mit Blumen bepflanzt, die noch immer in der nahen Gärtnerei vorgezogen werden. Auch die Pflanzpläne folgen historischen Vorbildern. Traditionell werden zuweilen farbkräftige Gemüsepflanzen zwischen die Blumen gesetzt. Pflanzenschauen mit Kamelien und Aurikeln im Neuen und im Langen Haus laden alljährlich auch in die Bauten zwischen den Orangerieflügeln und dem Roten Turm ein.

Im hufeisenförmigen Hof der Orangerie kann man schließlich den exotischen Reiz der Zitrusfrüchte erleben, die in Belvedere seit fast dreihundert Jahren kultiviert werden und der Anlage ein südliches Flair verleihen. Jahr für Jahr werden die empfindlichen Pflanzen nach den Eisheiligen Mitte Mai aus den Gewächshäusern geholt und während der Sommermonate im Hof der Orangerie aufgestellt. In den zurückliegenden Jahren kamen zahlreiche Gewächse hinzu, so dass man eine Pflanzenfülle vor Augen hat, die die Situation um 1820 nachempfinden lässt.

Einblicke in die Geschichte der Orangerie als Hort empfindlicher Pflanzen, für die man ein klimatisch geeignetes Umfeld brauchte, erhält man in der Ausstellung „Hüter der Goldenen Äpfel" im ehemaligen Wohnhaus der Gärtner inmitten der Orangerie. Über Generationen haben Gärtnerfamilien in Belvedere botanisches Wissen weitergegeben und den Pflanzenbestand kultiviert. Die Architektur schuf dafür die richtigen Bedingungen – Licht, Luft und Wärme. Die Kanalheizung der Gewächshäuser ist seit 1820 in Betrieb. Sie wird bis heute mit dem im Park angefallenen Holzschnitt beheizt.

Der Besuch der Ausstellung im Gärtnerwohnhaus kann ebenso gut Auftakt wie Schlusspunkt eines Rundgangs durch den Park sein. Vorbei am Schloss oder auch direkt auf dem Weg über die Belvederer Allee hinunter nach Weimar verlässt man die weitläufige Anlage (Abb. 26).

GDU

Abb. 26 | Schloss Belvedere

Nacktblütige Azalee
Rhododendron periclymenoides
(Azalea nudiflora rubra)
Hortus Belvedereanus, S. 10

Herkunft
Nord- und Südostamerika

Besonderheit
Alle Teile der Pflanze sind hochgiftig und können bei Einnahme
tödlich sein. Der von Bienen produzierte Honig führt beim
Menschen zu Erbrechen und Halluzinationen. Er wird auch als
„Verrückter Honig" bezeichnet.

In ihrer Heimat wächst diese rosafarbene Azalee, die zur
Gattung der Rhododendren gehört, in artenarmen Wäldern. Sie
benötigt einen sauren pH-Wert. Der Anbau im Freiland Belve-
deres mit eher kalkhaltigen Böden war für die damaligen Hof-
gärtner sicherlich nicht einfach zu bewerkstelligen.

Illustration von George Cooke
aus Conrad Loddiges:
The Botanical Cabinet, Nr. 51

Azalea nudiflora rubra.

G. Cooke del. & sc.

DAS SCHLOSS – SOMMERRESIDENZ UND MUSEUM

Auf der Anhöhe südlich von Weimar trifft man auf ein besonderes Kleinod: Das Lustschloss Belvedere mit seinen angrenzenden Kavaliers- und Uhrenhäusern bildet das bauliche Zentrum des sich heute nach Süden ausbreitenden Landschaftsparks. Es liegt in direkter Achse zum Stadtzentrum. Nähert man sich der Anlage über die Belvederer Allee, erscheint bereits am Horizont die Bekrönung der Laterne des Corps de Logis als Wegzeichen. Im Schlosspark führen verschlungene Wege zu versteckten Schmuckplätzen. Wer sich bei sommerlichen Temperaturen zurückziehen, Kunst und Architektur genießen möchte, der findet in den verwinkelten Räumen des Schlosses dafür einen reizvollen Ort. Wo einst die Hofgesellschaft den Sommer verbrachte, ist jetzt auf zwei Etagen eine Porzellan- und Glasausstellung zu besichtigen, die vornehmlich das Kunsthandwerk des Barock und des Rokoko in den Blick nimmt.

Abb. 1 | „Prospect von Belvedere", Johann Adolf Richter, 1758

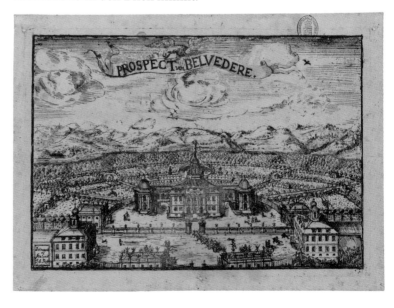

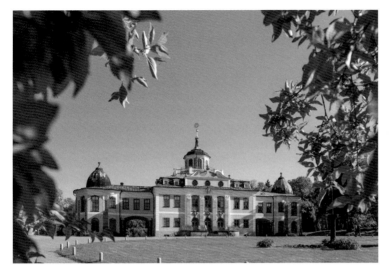

Abb. 2 | Schloss Belvedere, Vorderansicht

Initiiert wurde der Bau des Lustschlosses von Herzog Ernst August von Sachsen-Weimar. Zunächst als Jagdhaus geplant, wurde die Anlage ab 1728 durch die Architekten Johann Adolf Richter und Gottfried Heinrich Krohne zur Maison de Plaisance mit zeittypischem Grundriss erweitert (Abb. 1). Auf seinen Bildungsreisen durch Europa hatte der Herzog die großen Höfe in Paris, Wien, Versailles und Dresden kennengelernt. Seine Eindrücke des Oberen Belvedere in Wien und der Menagerie in Versailles flossen in die eigenwillige Gestaltung der barocken Schloss- und Gartenanlage bei Weimar ein, die ein einprägsames Beispiel für das Zusammenspiel von Bau- und Gartenkunst in der Mitte des 18. Jahrhunderts bietet (Abb. 2). Ab 1730 verwendete man in den Bauakten die Bezeichnungen „Bellevue" und „Belvedere". In den folgenden Jahren wurde das Corps de Logis um die beiden überkuppelten Pavillons erweitert. Die umlaufende Galerie der aufragenden Laterne versprach eine „Schöne Aussicht" auf die umliegende Parkanlage, das angrenzende Waldgebiet und die Residenzstadt Weimar. Ein mit einem besonderen Mechanismus ausgestattetes „Tischlein-deck-dich" (Abb. 3) im Dachpavillon bot dem Fürsten eine „Confidence-Tafel" mit Gelegenheit zu vertrauten Gesprächen außerhalb der Hörweite der Bediensteten.

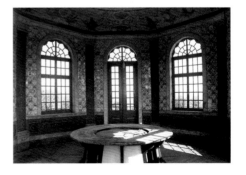

Abb. 3 | Schloss Belvedere, „Tischlein-deck-dich"

65

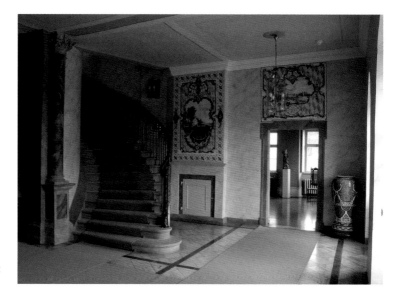

Abb. 4 | Schloss Belvedere, Eingangsbereich mit Treppenaufgang

Auch nach Ernst Augusts Tod zog sich die höfische Gesellschaft in den Sommermonaten gern nach Belvedere zurück. Herzogin Anna Amalia verlebte nach ihrer Heirat mit dem Thronfolger Ernst August Constantin im Jahr 1756 ihren ersten Sommer auf Belvedere und feierte hier ihren 17. Geburtstag.

Infolge der gravierenden finanziellen Engpässe nach dem Tod Ernst Augusts hatte man den Unterhalt der Anlage drastisch eingeschränkt. Erst mit Herzog Carl Friedrich und seiner Gemahlin, der russischen Großfürstin Maria Pawlowna, erlebte Belvedere eine neue Blüte als Sommerresidenz. Unter der Aufsicht von Clemens Wenzeslaus Coudray erfolgten nach 1828 verschiedene Umbauten im Schloss. Der Treppenaufgang im Mittelbau wurde durch eine elegant geschwungene Variante abgelöst (Abb. 4). Die Innenräume erhielten klassizistische Fassungen und die Fassade einen hellen, gelben Anstrich. Nach dem Tod Maria Pawlownas 1859 auf Schloss Belvedere ließ das Interesse der Fürstenfamilie an dem Gebäude nach. Letzte bauliche Veränderungen stellen die Delfter Fliesenbilder im Vestibül dar, die auf Initiative der aus den Niederlanden stammenden Großherzogin Sophie 1890 über den Türen und Kaminen angebracht wurden. Bald danach erhielt der heutige Graue Salon auf der Nordseite seine namengebende Wandfassung. Zuletzt bewohnte Kronprinzessin Pauline das Schloss, die verwitwete Mutter des letzten regierenden Großherzogs Wilhelm Ernst.

Nach dem Ende der Monarchie im Jahr 1918 ging Schloss Belvedere in die Verwaltung des Landes Thüringen über. Die Staatlichen Kunstsammlungen zu Weimar richteten dort ab 1923 sukzessive ein Museum für Kunsthandwerk des 18. Jahrhunderts ein. Mit der Verfügung der Stadt Weimar, ein Kultur- und Erholungszentrum für die Weimarer Bevölkerung in Belvedere einzurichten, wurde ab 1958 eine umfassende Sanierung des Schlosses möglich. Im Jahr 1962 begannen die Staatlichen Kunstsammlungen mit der musealen Neueinrichtung und einer anschließenden schrittweisen Öffnung einzelner Ausstellungsbereiche. Nach 1990 konnten schließlich die historischen Raumfassungen im Festsaal rekonstruiert werden (Abb. 5). Mit seinen Stuckaturen und dem reich intarsierten Parkett aus der Zeit um 1730 ist er ein besonderer Anziehungspunkt. Im Zusammenspiel mit den in den angrenzenden Räumen präsentierten Porzellanen und Gläsern aus ehemals herzoglichem Besitz stehen hier Architektur, Raumausstattung und Kunst in einer wirkungsvollen Verbindung.

Im Erdgeschoss sind Porträts des Bauherrn und der fürstlichen Familie zu sehen. Die Präsentation der umfangreichen keramischen Sammlung beginnt hier mit ausgewählten ostasiatischen Porzellanen und Fayencen aus deutschen Produktionsstätten.

Abb. 5 | Schloss Belvedere, Festsaal

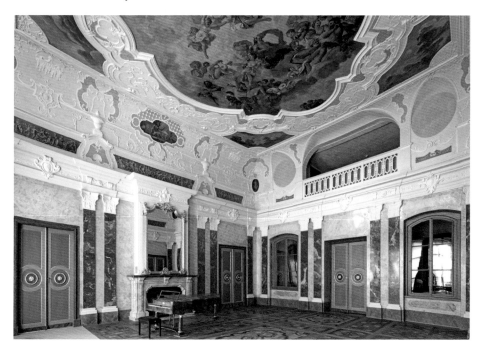

Neben seltenen Porzellanen der frühen Meißner Manufaktur stehen herausragende Service und Vasen aus der Königlichen Porzellanmanufaktur Berlin, der herzoglichen braunschweigischen Manufaktur Fürstenberg und der Kaiserlichen Porzellanmanufaktur St. Petersburg im Fokus. Sie gelangten aufgrund der dynastischen Verbindungen des ernestinischen Herzogshauses nach Weimar. Zudem werden qualitätvolle Erzeugnisse aus Thüringer Manufakturen gezeigt (Abb. 6). Dass diese umfangreich gesammelt wurden, ist wohl auf das bekannte Interesse Herzog Carl Friedrichs an den einheimischen Produkten zurückzuführen.

Im östlichen Kuppelsaal erhält man einen Einblick in die Entwicklung der Glaskunst vom 16. bis 19. Jahrhundert (Abb. 7). Für die Wohn- und Repräsentationskultur des Barock stehen beispielhaft französische Möbel aus der Werkstatt des Hofkünstlers André-Charles Boulle und ein in sogenannter Boulle-Technik gearbeiteter Prunkschreibtisch aus Antwerpen. Die beiden Pavillons bieten jeweils im Erdgeschoss spezielle Präsentationen: Auf der Ostseite vermitteln ausgewählte Jagdwaffen aus ehemals herzoglichem Besitz einen Eindruck vom als Fest inszenierten höfischen Jagdgeschehen. Im Westpavillon, der seit 2021 barrierefrei erreichbar ist, gibt ein multimediales, interaktives Modell einen Einblick in die Geschichte von Park und Schloss Belvedere. CI

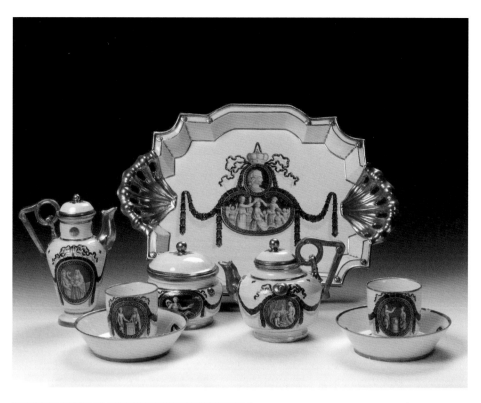

Abb. 6 | Frühstücks-
geschirr für Herzog
Carl August mit anti-
kisierenden Szenen,
Manufaktur Ilmenau,
um 1800

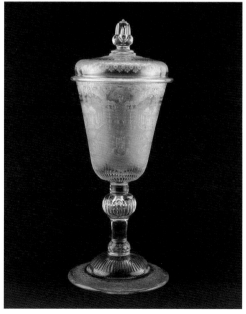

Abb. 7 | Deckelpokal
mit der Ansicht eines
Schlossgartens und
einer Stadt, Andreas
Friedrich Sang,
Thüringen, nach 1730

Große Sumpforchidee
Phaius tankervilleae
(Bletia tankervilliae)

Hortus Belvedereanus, S. 12

Herkunft
Tropen Asiens, Pazifik-Inseln

Besonderheit
Mit rund 28 000 Arten zählen Orchideen zu den größten Pflan-
zenfamilien. Man findet sie über den gesamten Erdball verteilt.
Trotz dieser großen Verbreitung gilt die Sumpforchidee als
gefährdet. Im *Hortus Belvedereanus* sind drei verschiedene Arten
dieser Warmhauspflanze aufgelistet.

Der Artname „tankervilleae" ist auf Lady Emma Tankerville,
eine englische Sammlerin tropischer Orchideen, zurückzufüh-
ren. In ihrem Gewächshaus brachte eine Sumpforchidee erst-
mals in England eine Blüte hervor.

Bletia Tankervilliæ

G. Loddiges del.

G. Cooke sc.

DIE ORANGERIE –
LICHT UND WÄRME

Um 1728/29 wurde in Belvedere ein erstes Pflanzenhaus errichtet.
Seitdem nutzt man die im Laufe der Jahre immer wieder aus-
und umgebaute Orangerie ununterbrochen in ihrer ursprüngli-
chen Funktion. Die Entstehung der Anlage geht auf Herzog Ernst
August zurück, der, nachdem er im August 1728 Alleinregent des
Herzogtums Sachsen-Weimar geworden war, zahlreiche teure
Bauvorhaben in Gang setzte. Der Ausbau des eher bescheidenen
Jagdschlosses auf der Eichenleite zu einer fürstlichen Sommer-
residenz mit Orangerie und Lustgarten war nur eines davon.

Im Zuge der bereits im Herbst 1728 beschlossenen und begon-
nenen Erweiterung der Schlossanlage entstanden die Menagerie
und eine Vielzahl von Wirtschaftsgebäuden sowie am östlichen
Ende des Parks das Gärtnerwohnhaus, Pflanzenhäuser, Orange-
riegebäude und die Gärtnerei. Die Geschichte der Belvederer
Pflanzensammlung sowie die damit verbundene Kultur von Oran-
genbäumen, Lorbeerstämmen, Feigen und anderen Orangerie-

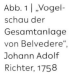

Abb. 1 | „Vogel-
schau der
Gesamtanlage
von Belvedere",
Johann Adolf
Richter, 1758

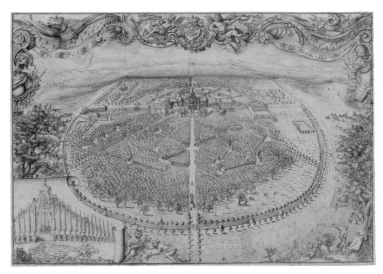

pflanzen ist unmittelbar mit diesen Arbeiten und der Neuausrichtung verbunden (Abb. 1).

Eine Orangerie zur Anzucht exotischer Früchte gehörte ebenso wie der Schlossgarten zum barocken Herrschaftsverständnis und war somit wichtiges Element einer Sommerresidenz. Dabei spielte der unmittelbare Nutzen der Pflanzenkulturen durchaus eine Rolle. Es ist überliefert, dass die herzogliche Tafel in Belvedere durch Ananas, Pfirsiche, Wein und sogar Kaffee aus eigenem Anbau bereichert wurde.

Über Größe, Abmessungen, genaue Lage und Aussehen des ersten Gewächshauses von 1728/29, das sicher nur einige Jahre bestand, ist nichts bekannt. Genutzt wurde es jedoch sicherlich zur Überwinterung der damals erworbenen 100 Orangenbäume.

Zwischen 1731 und 1733 wurde östlich des Schlosses nach Entwürfen des Oberlandbaumeisters Johann Adolf Richter mit einem eigenen Gartenparterre ein erstes großes Orangenhaus erbaut. Bestehend aus drei Abteilungen und Nebenräumen für die Gärtner, diente es der Überwinterung der Orangenbäume und anderer Pflanzen. Obwohl es zeitweilig als Ball- und Reithaus bezeichnet wurde, lässt sich eine derartige Nutzung nicht eindeutig belegen (Abb. 2). Das große „alte Orangen Hauß", schadhaft und baufällig geworden, wurde 1808 abgetragen, der Platz eingeebnet und in die gärtnerischen Anlagen einbezogen.

Östlich dieses ersten Orangenhauses erfolgte um 1735 der Bau des Gärtnerwohnhauses, möglicherweise unter Verwendung

Abb. 2 | „Facciade zum Reith- und Ballhauss, in Bellvedere", Johann Adolf Richter zugeschr.

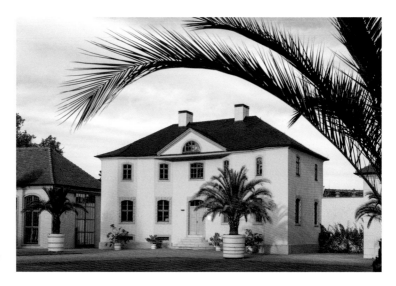

Abb. 3 | Orange-
rie, Gärtnerwohn-
haus

des Sockelgeschosses eines bis 1729 errichteten Vorgängerbaues
(Abb. 3). Dieses anfangs frei stehende Gärtnerwohnhaus gehört
zum ältesten Bestand der heutigen Orangerie im Park von Belve-
dere. Es bildet zugleich den östlichen Abschluss der vor dem
Schloss verlaufenden Ost-West-Achse beziehungsweise Querachse.

Die stetig wachsenden und sich verändernden Anforderungen
bei der Kultivierung empfindlicher und exotischer Pflanzen er-
forderten schon bald eine Erweiterung der Orangerie. 1739 be-
gann daher nach Entwürfen Gottfried Heinrich Krohnes der Bau
einer hufeisenförmigen, großzügigen Orangerieanlage, deren

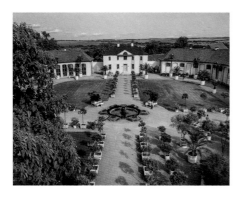

gekrümmte Flügel das Gärtnerwohn-
haus geschickt in die Gesamtgestal-
tung von Schloss und Park einbezogen
(Abb. 4). Die beiden seitlichen Orange-
rieflügel der symmetrischen und nahe-
zu halbkreisförmigen Anlage enden
jeweils in Pavillonbauten auf quadrati-
schem Grundriss.

Die Muschelornamente über den
Türen und Fenstern des Pavillons so-
wie die Frucht- und Blattgehänge an

Abb. 4 | Orangerie, Blick von Westen

74

den Fensterpfeilern des Südflügels betonen den beabsichtigten schlossartigen Charakter (Abb. 5). Durch die hufeisenförmige Gestalt schließen die Orangerieflügel den Schlosspark auf der Ostseite ab und bieten zugleich den im Sommer hier stehenden Pflanzen Schutz. Noch immer sind es zumeist Orangenbäume in ihren für Belvedere typischen weiß-grünen Holzkübeln, die vor dem Nord- und Südflügel der Orangerie und in der Mittelachse alljährlich von Ende Mai bis Ende September aufgestellt werden.

In den Jahren 1739 bis 1741 entstand der nördliche Orangerieflügel, heute auch Schwanenhaus genannt (Abb. 6). Rechtzeitig im September 1741 konnte der Bauschreiber dem Herzog berichten, „daß binnen 14 Tagen die Einräumung derer Orangenbäume darin ohne weitere Hinterung wird geschehen können". Wie es weiter heißt, „präsentiret sich dieses orangen Hauß nachdem es nunmehr von innen und außen abgebuzet ist, wie ein Balai, und gibt dem Belveder ein rechtes Ansehen". Die Arbeiten am Nordpavillon wurden Ende 1742, zumindest äußerlich an den Fassaden, abgeschlossen.

Mit dem Bau des südlichen Orangerieflügels, später als Krummes Haus bezeichnet, wurde im Sommer 1746 begonnen; der Südpavillon folgte ein Jahr später. Auch nach Herzog Ernst Augusts Tod im Jahr 1748 und den unmittelbar darauf eingeleiteten

Abb. 5 | Frucht- und Blattgehänge am Südflügel der Orangerie

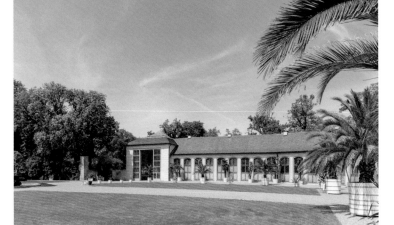

Abb. 6 | Orangerie, Nordflügel

drastischen Sparmaßnahmen der vormundschaftlichen Regierung konnten die Arbeiten an der Orangerie weitergeführt werden. Die endgültige Fertigstellung der hufeisenförmigen Anlage zog sich bis 1755 hin. Dabei wurde laut den Baurechnungen in den letzten Jahren bis 1755 besonders am inneren Ausbau des Pavillons gearbeitet.

In den Jahren 1759/60 wurde unter der Regentschaft Herzogin Anna Amalias nicht nur eine Vielzahl der vorhandenen Anlagen instand gesetzt, sondern hinter dem Südflügel auch das Lange Glashaus gebaut, das insbesondere für die Zucht exotischer Pflanzen vorgesehen war (Abb. 7). Von der ursprünglich schräg gestellten südlichen Fensterfront mit Sonnenfang zeugt heute noch der äußere östliche Wandpfeiler am Ende des Langen Hauses. In Quellen aus den Jahren 1796 und 1805 ist die Rede davon, wie man vom „Orangenhause" weiterging „nach dem langen Glashaus [...] Dieses hatte 4 Abtheilungen. Die erste 4 Fenster lang war zum Zwetschgentreiben eingerichtet, die zweite von 8 Fenster mit einem Kanal geheizt hatte Kaffeebäume, [...] die dritte und vierte Abtheilung enthielt Orangenbäume".

1808 veranlasste Herzog Carl August den Bau eines neuen Treibhauses zwischen dem westlichen Ende des Langen Hauses und dem Südflügel (Abb. 8). Das neue Haus enthielt zwei durch eine Glaswand getrennte Abteilungen, die eine mit einem Treibkasten, die andere mit einer Blumenstellage.

Schon wenige Jahre später, 1817, wurde dieses Treibhaus umgebaut. Die Entwürfe dafür lieferte Baurat Carl Friedrich Chris-

tian Steiner, der hier relativ früh – im Vergleich zu anderen deutschen Anlagen – Eisen für die Konstruktion eines Pflanzenhauses einsetzte. Anregungen für das als Warmhaus genutzte Eiserne Haus lieferte vermutlich der an englischen Beispielen geschulte Hofgärtner Johann Conrad Sckell.

Den Bauarbeiten im Inneren des Langen Hauses folgten noch bis 1827 Umbauarbeiten, insbesondere an der Fassade und im westlichen Teil des Gebäudes. Damit einher ging eine Senkrechtstellung der Fenster; die Fassade der einzelnen Abteilungen des Pflanzenhauses wurde vereinheitlicht. Die letzte Trennwand im Langen Haus wurde 1868 beseitigt und der Innenraum unter Einbeziehung der in den 1820er Jahren angelegten Grottenanlage mit Wasserbecken, Stellagen und Wegen im Sinne eines Wintergartens als Ganzes gestaltet. Damit konnte man das „landschaftliche Bild en miniature" im Winter im Innenraum des Langen Hauses und während der Sommermonate im Außenraum „erschreiten" (Abb. 9).

Nach 1832 wurde auch das Eiserne Haus erneuert. Die Arbeiten dauerten bis 1840. Seither bezeichnete man dieses aus nur einer Abteilung bestehende Treibhaus als das Neue Haus.

Mit Hilfe des umfangreich überlieferten Quellenmaterials, darunter zahlreiche Rechnungen, Pläne und bildliche Darstellungen, sowie der Ergebnisse bauarchäologischer Untersuchungen war es möglich, das ursprüngliche Erscheinungsbild der Orangeriegebäude detailliert zu rekonstruieren. Auch die späteren bau-

Abb. 8 | Neues Haus

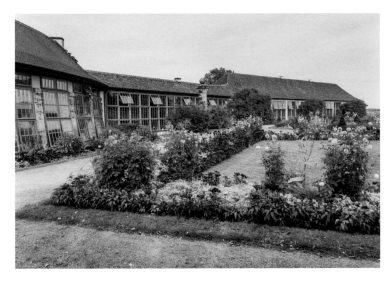

Abb. 9 | Winter-
garten im
Langen Haus

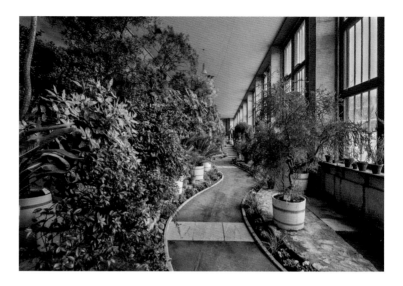

lichen Veränderungen und Ergänzungen waren so nachzuvollzie-
hen. Auf der Grundlage der Farbfassungsuntersuchungen wurde
in den Innenräumen der Pflanzenhäuser die teils kräftige Farbig-
keit der Zeit um 1820 wiederhergestellt.

Die jeweilige Farbigkeit der Fassaden zur Erbauungszeit so-
wie der wohl zwischen 1815 und 1828 entstandenen zweiten Fas-
sung konnte in Vorbereitung der letzten, im Jahr 2015 abgeschlos-
senen grundhaften Instandsetzung in Musterachsen rekonstruiert
werden. Der Wechsel von glattgeputzten Blindfensterrücklagen
und Eckquaderungen mit den übrigen Rauputzflächen an den
Pavillon- und Flügelbauten gliedert und gestaltet die Fassaden.

Im Bereich der Blindtüren auf der Orangeriehofseite des Süd-
flügels waren Rahmenhölzer und mit schwarzen Linien die Stege
der Bleiverglasung aufgemalt, die im Zuge der Fassungsunter-
suchungen freigelegt wurden. Die bauzeitliche Verglasung hatte
man mit in Blei und Zinn gelegten Glastafeln „von der Herr-
schaftlichen Ilmenauischen Glaßhauß-Fabrigen" ausführen las-
sen. Jedes der 18 großen Flügelfenster des Südflügels war mit
167 Tafeln Glas zu je acht Groschen bestückt und „tüchtigen
Windeisen, Beschlägen und Retteln" versehen. Die Fenster hatten
Fensterläden, deren Befestigung mittels Kloben erfolgte; später

wurden sie eingehängt oder nur angelehnt. In den Jahren von 1870 bis 1872 wurde die Bleiverglasung durch Fenster mit senkrechten Holzsprossen abgelöst, in die man Glastafeln schuppenartig und überlappend einsetzte. Erst in den Jahren von 1973 bis 1977 erhielten die Fenster eine Isolierverglasung, wobei man sich an der vertikalen Gliederung der vorherigen Verglasung orientierte.

Die Beheizung der mit Lehmböden versehenen Pflanzenhäuser erfolgte bis in die erste Hälfte des 19. Jahrhunderts in den Flügelbauten durch drei eiserne Öfen, die jeweils an den Nordwänden standen. In den Pavillons befand sich je ein Ofen.

Im Jahr 1820 wurden im Südflügel und ab 1821 auch in den anderen Häusern die einzelnen Öfen durch den Einbau von Kanalheizungen ersetzt. Erfahrungen mit dieser neuen Art der Temperierung hatte man bereits in dem nach englischem Vorbild erbauten Neuen Haus sammeln können. Noch immer sind die Kanalheizungen in Belvedere, für die man auch das im Park anfallende Holz nutzt, intakt und sorgen im Winter für relativ konstante Temperaturen. Den speziellen Anforderungen der hier untergebrachten Pflanzen entsprechend sind das circa sechs bis acht Grad Celsius im Nord- und Südflügel, wo sich jeweils drei Kanalheizungen befinden, circa zehn bis fünfzehn Grad im Neuen Haus mit einer Heizung sowie circa acht bis zwölf Grad im mit vier Heizungen ausgestatteten Langen Haus.

Mit ihrem in den Jahren von 1735 bis 1840 gewachsenen Gebäudebestand ist die Orangerie Belvedere im Umfang und im Erscheinungsbild bis heute weitgehend unverändert erhalten. Sie gehört zu den wenigen Orangerien in Deutschland, die seit ihrem Bestehen unterbrochen betrieben werden.

RF

Texas Nipple Cactus
oder Korallen-Warzenkaktus
Mammillaria prolifera
(Cactus stellatus)
Hortus Belvedereanus, S. 14

Herkunft
Texas, Mexiko, Karibik

Besonderheit
Der dornige und teils haarige Texas Nipple Cactus wächst in verzweigten, kugeligen Polstern, deren cremeweiße Blüten rote Früchte ausbilden.

Die Gattungen Cactus und Melocactus spielen im *Hortus Belvedereanus* eine wichtige Rolle. In der Ausgabe von 1825 sind über 70 verschiedene Arten und Varietäten verzeichnet. Zusätzlich sind hier acht weitere durch Herzog Carl August handschriftlich ergänzt worden.

Illustration von George Cooke
aus Conrad Loddiges:
The Botanical Cabinet, Nr. 79

Cactus stellatus.

G. Loddiges del. G. Cooke sc.

„GOLDENE FRÜCHTE" – CITRUS UND NEUHOLLÄNDER

Die Ausstellung im Gärtnerwohnhaus inmitten der Orangerie-
bauten ist den oft über Generationen in den Weimarer Park-
anlagen tätigen Gärtnerfamilien gewidmet. Sie knüpft an den
herausragenden Ruf der Belvederer Pflanzensammlung an und
informiert über die exotischen Gewächse, deren Herkunft so-
wie die gartenkünstlerischen Ambitionen seit der Zeit Herzog
Ernst Augusts im frühen 18. Jahrhundert. Einen besonderen
Schwerpunkt bilden dabei die botanischen Studien von Carl Au-
gust und Goethe während der Glanzzeit der Belvederer Anlage.
In den historischen Räumen des ab 1735 erbauten Gärtnerwohn-
hauses veranschaulicht eine Folge medialer Inszenierungen
spielerisch die Anfänge der repräsentativen Pomeranzensamm-
lung sowie die Kultivierung exotischer Pflanzen unter besonde-

Abb. 1 | „Plan
von einem neu-
anzulegenden
Garten"

ren klimatischen Bedingungen. Vorgestellt werden der bota-
nische Garten um 1820 sowie Besonderheiten aus dem im selben
Jahr erschienenen Katalog der Pflanzensammlung, dem *Hortus
Belvedereanus*. Die Ausstellung
schließt mit aktuellen botanischen
Fragestellungen und gibt Hinweise
zur Besichtigung der Orangerie-
bauten.

Die Geschichte der Belvederer
Pflanzensammlung beginnt mit
der Errichtung der barocken Som-
merresidenz unter Herzog Ernst
August von Sachsen-Weimar. Den
Grundstock bildeten 100 Citrus,
die im Jahr 1728 von italienischen

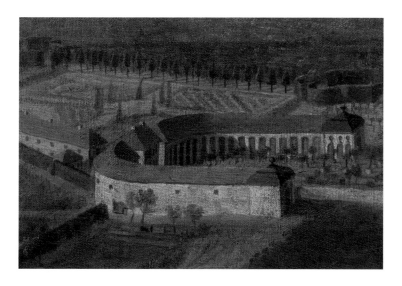

Händlern, den Gebrüdern Bavastrelli in Wahren bei Leipzig, angekauft wurden. Unter Herzogin Anna Amalia kam es Mitte des 18. Jahrhunderts zu einer Vergrößerung des Bestandes, danach zu weiteren Erwerbungen. Mit der Pflanzensammlung verbinden sich das große botanische Interesse der Regenten, das Können der Gärtner und der Name Johann Wolfgang Goethes.

Für die ersten Orangeriepflanzen wurden in Belvedere ab 1729 drei Glashäuser errichtet. In den Baukostenaufstellungen des Hofes für das Jahr 1733 findet sich dann der Hinweis auf ein „neuerbautes Orangenhaus", das nun genutzt werden konnte. Ein Entwurf aus der Zeit um 1735 zeigt die Planung für ein aufwendiges und kunstvolles Orangerieparterre (Abb. 1). Ab 1739 wurde durch Hofbaumeister Gottfried Heinrich Krohne die bis heute erhaltene Orangerie unter Einbeziehung des Gärtnerwohnhauses errichtet. 16 Jahre dauerte es, bis die gesamte Anlage einschließlich des „Orangen-Platzes" fertiggestellt war (Abb. 2).

Bis zur Mitte des 18. Jahrhunderts kaufte man immer wieder Citrus, Feigen und Lorbeer für Belvedere an. Als Ernst August 1748 verstarb, war der Pflanzenbestand auf eine stattliche Sammlung von 800 Pomeranzen und Zitronen angewachsen. Bisher konnte noch nicht zweifelsfrei geklärt werden, ob alle diese Pflanzen für Belvedere bestimmt waren oder möglicherweise auch für die Gartenanlagen anderer Bauprojekte des Herzogs. Herzogin Anna Amalia, die im Jahr 1759 die Regentschaft übernahm, ließ recht schnell ein neues Treibhaus, auch „das lange Glashaus"

Abb. 3 | Aloeturm, Detail aus dem Plan der Gesamtanlage, Johann Adolf Richter, 1758

genannt, errichten. Dieses Gebäude diente der Überwinterung von Orangenbäumen sowie zur Treiberei von Zwetschen und Kaffeepflanzen. Der Hofgärtner Friedrich Reichert fertigte eine „Beschreibung von Belvedere in den Jahren 1770 bis 1778" an, die im Hauptstaatsarchiv Weimar überliefert ist. Darin werden viele Besonderheiten des Belvederer Gartens aufgezählt und auch Erträge festgehalten, so unter anderem, dass die Kaffeebäume „jährlich einige Pfund Kaffeebohnen" erbrachten. Der exotische Pflanzenbestand war inzwischen durch weitere Orangenbäume aus dem Schlosspark Ilmenau sowie durch Restbestände der herzoglichen Pflanzensammlung aus dem Welschen Garten und dem Garten am Roten Schloss in Weimar vergrößert worden. Neben den genannten Gewächsen kultivierten die Gärtner in Belvedere spätestens seit 1745 auch Agaven. Unter der Obhut des seit 1739 wirkenden Hofgärtners Johann Ernst Gentzsch gelang es im Jahr 1753, eine Agave americana zur Blüte zu bringen (Abb. 3).

Ab 1775 regierte Herzog Carl August, der sich nach 1800 verstärkt Belvedere zuwandte. Sein wachsendes Interesse für die Botanik verband ihn eng mit Johann Wolfgang Goethe, mit dem er auch über die Klassifizierung von Pflanzen in botanischen Gärten korrespondierte. 1816 war das „Keller Treibhaus", ein Erdgewächshaus für Belvedere, ein Thema in ihrem Briefwechsel.

Um 1820 legte man südlich der Orangerie einen botanischen Garten an. Der Bereich verfügte über eine regelmäßige Struktur, und man traf dort, wie es der Gartenkünstler Hermann Fürst von Pückler-Muskau im Jahr 1826 beschrieb, „nach dem Linnéischen System geordnet, einzelne Exemplare aller im Freien aushaltenden Bäume, Sträucher und Pflanzen an [...], die der hiesige Park und Garten enthält". 1820 war der *Hortus Belvedereanus* erschienen, der auch die Gewächse im botanischen Garten dokumentierte. Goethe hatte die Herausgabe des Katalogs durch Verhandlungen im Auftrag des Herzogs sowie durch Vorschläge zum Titel und zur Vorrede befördert. Als Besonderheiten der Belvederer Orangerie zu dieser Zeit sind die nordamerikanischen

und südafrikanischen Pflanzen sowie australische Gewächse – die sogenannten Neuholländer – zu nennen. Die umfangreichen Orangerie- und Pflanzenbestände blieben nach dem Ableben von Carl August 1828 jedoch nicht erhalten. Sein Nachfolger, der spätere Großherzog Carl Friedrich, und dessen Frau, die russische Großfürstin Maria Pawlowna, konzentrierten sich ab 1811 auf die Umgestaltung der unmittelbaren Schlossumgebung und die Umwandlung Belvederes in einen Landschaftspark. Der botanische Garten wurde aufgegeben und in einen Blumengarten umgewandelt.

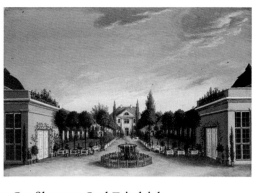

Abb. 4 | Belvedere, Orangeriehof, Carl Wilhelm Holdermann, 1836

Wesentlicher Bestandteil der Belvederer Orangerie blieben die Citrus. Sie wurden, wie ein Aquarell von 1836 vor Augen führt, auf dem Orangerieplatz in weißen Kästen mit grün bemalten Spiegeln aufgereiht (Abb. 4). Zur Gesamtkomposition gehörten außerdem die am Gärtnerwohnhaus aufgestellten Zypressen. In den 1990er Jahren und 2007 wurden, anknüpfend an den *Hortus Belvedereanus*, neue Pomeranzen angekauft.

Im Jahr 2021 ist der Orangerieplatz durch weitere Pomeranzen sowie durch Zypressen aus Italien wieder üppig ausgestattet worden, um die für Belvedere bedeutsame Zeit von Carl Augusts Regentschaft bis in die Mitte des 19. Jahrhunderts in ihrer ursprünglichen Fülle zu veranschaulichen (Abb. 5). KP | CI

Abb. 5 | Orangerieplatz

Kap-Strohblume
Phaenocoma prolifera
(Elichrysum proliferum)
Hortus Belvedereanus, S. 26

Herkunft
Westkap Südafrikas

Besonderheit
Die Kap-Strohblume ist nicht mit den heimischen Strohblumen
verwandt, sondern die einzige Art ihrer Pflanzengattung. Was
man für Blüten hält, sind in Wirklichkeit farbige Hochblätter.
Deshalb verliert die Pflanze auch als Trockenblume ihr Aus-
sehen nicht und wird als die „Unsterbliche" bezeichnet.

Im *Hortus Belvedereanus* ist sie als Kalthauspflanze gelistet;
vermutlich wurde sie im sogenannten Kaphaus des Langen
Hauses kultiviert.

Illustration von George Cooke
aus Conrad Loddiges:
The Botanical Cabinet, Nr. 8

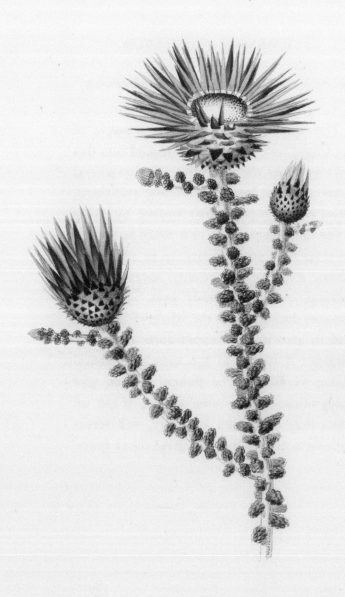

Elichrysum proliferum.

G. Cooke fec.ᵗ

DER ROTE TURM – BOTANISCHES KABINETT

Das kleinste Bauwerk des Belvederer Orangerieensembles liegt an dessen Ende zwar recht verborgen, es wirkt jedoch in Richtung der freien Landschaft wie eine Landmarke. Die Errichtung hatte Herzog Carl August im Jahr 1818 verfügt. Sie ist auch im Zusammenhang mit dem gesteigerten botanischen Interesse des Landesherrn zu sehen. Die Belvederer Pflanzensammlung erreichte zu jener Zeit in Umfang und Artenvielfalt ihren Höhepunkt. Die Sammelleidenschaft des Herzogs und Johann Wolfgang Goethes ist durch die große Zahl an Warmhaus- und Kalthauspflanzen in den Pflanzlisten von 1817 belegt. Bis zum Oktober 1821 wurde der Rote Turm als botanisches Kabinett mit Bibliothek ausgestattet. Dokumentiert sind unter anderem ein Tisch, zwölf Rohrstühle und ein Kamin. Auf dem ovalen Mitteltisch lag eine große Anzahl botanischer Werke, darunter Mappen mit Pflanzenabbildungen als Aquarelle und Drucke, Sammlungen getrockneter Pflanzen und theoretische Schriften. Zudem war eine Bleistiftzeichnung ausgestellt, die mit der 1787 in Belvedere erblühten Agave americana ein besonderes Ereignis festhielt; überliefert ist davon auch ein Gemälde (Abb. 1). Erst 1847 wurde eine der seltenen Blüten nochmals dokumentiert. Ein heute verlorenes Gästebuch, von dem der Hofgärtner Otto Sckell berichtet, belegte den Besuch zahlreicher „Liebhaber, Botaniker und Fachleute" im

Roten Turm, darunter Alexander von Humboldt, Leopold von Buch, Graf Kaspar Maria von Sternberg und Johann Friedrich Blumenbach.

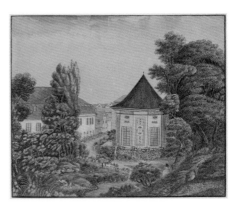

Der herzogliche Baurat Friedrich Christian Steiner, von dem der Entwurf für den Roten Turm stammt, bezeichnete seine Schöpfung auch als „chinesischen Salon". Dieser Name verweist auf die Ausstattung mit Wandbildern des Leipziger Malers Adam Friedrich Oeser und einen Vorgängerbau im Garten Herzogin Anna Amalias am Wittumspalais in Weimar. Im Jahr 1775 hatte Oeser im Auftrag der Herzogin einen ehemaligen Wehrturm zu einem chinesischen Pavillon umgebaut. Ein Aquarell überliefert das Aussehen des Rundbaus mit Kegeldach (Abb. 2). Bodentiefe, zweiflügelige Fenster gliedern den Bau; darüber sind jeweils Felder mit chinesischen Schriftzeichen und querovale Okuli angeordnet. Traufzone und Wandfelder sind ornamental geschmückt. Zwischen zwei Gartenteilen gelegen, dem barocken Ziergarten und einem frühen englischen Garten, diente der Pavillon über 40 Jahre als Staffagebau (Abb. 3). Für das Innere hatte Oeser sechs hochrechteckige, pastellfarbene Wandgemälde geschaffen, die später im Roten Turm in Belvedere Platz fanden. Sie muten mit gemalten Rahmen und Brüstungen wie Fenster in exotische Landschaften an. Dieser Effekt wird mit

Abb. 2 | Garten am Wittumspalais mit chinesischem Pavillon, Anna Amalia von Sachsen-Weimar-Eisenach, um 1790

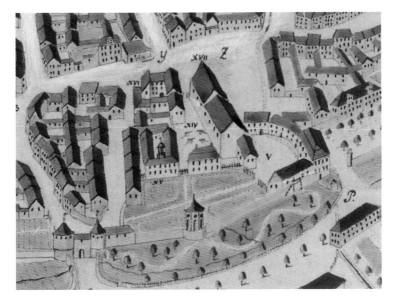

Abb. 3 | Pavillon im Garten des Wittumspalais, Detail aus dem Plan der Residenzstadt Weimar, Johann Friedrich Lossius, 1786

89

lebensgroßen chinesischen Figuren verstärkt, die vor den illusio-nistischen Ausblicken und mit dem Betrachter im Pavillon zu stehen scheinen. So wechselten sich in der Rundschau die Einbli-cke in den formalen und den landschaftlich gestalteten Garten mit den gemalten Landschaftsphantasien ab. Als elf Jahre nach dem Tod der Herzogin Garten und Pavillon des Wittumspalais für die Anlage des heutigen Theaterplatzes weichen mussten, ord-nete Carl August die Abnahme der Fresken von Oeser an, um sie in einen Neubau an der Orangerie in Belvedere zu integrieren.

Steiner gestaltete den neuen Pavillon entsprechend dem Vor-bild als Rundbau mit schiefergedecktem Kegeldach und sechs hohen rundbogigen Fenstern, zwischen denen im Innern die Wandbilder von Oeser eingefügt werden sollten. Aus Kostengrün-den entfielen die chinoisen Formen dabei zugunsten klassizisti-scher Schlichtheit. Nach der Entwurfszeichnung von 1819 war ein massiver, verputzter Bau geplant (Abb. 4), ausgeführt wurde jedoch eine kostengünstigere Fachwerkkonstruktion auf einem Natursteinsockel. Das außen vorge-blendete Ziegelmauerwerk wurde nun nicht verputzt, sondern rot gestrichen, die Fugen geweißt. Statt das Traufge-sims mit einem Blattfries und die halb-kreisförmigen Nischen zwischen den Fenstern mit Reliefs von Fruchtscha-len zu verzieren, wurden diese glatt verputzt. Auch die rechteckigen Spiegel mit chinesischen Schriftzeichen und das chinoise Gitterwerk der Fenster-brüstungen wurden nicht realisiert. An-stelle gemodelten Plattenpflasters er-hielt der Boden Parkett, immerhin wie geplant mit einem zentralen Stern. Das Deckengemälde schuf Johann Joseph Schmeller nach dem Vorbild des Oe-ser'schen Plafonds neu; bis September 1820 restaurierte er zudem Oesers pas-tellfarbene Szenen vor Ort. Auch hier

Abb. 4 | Entwurf für den Roten Turm, Grundriss und Aufriss, Carl Friedrich Christian Steiner, 1819

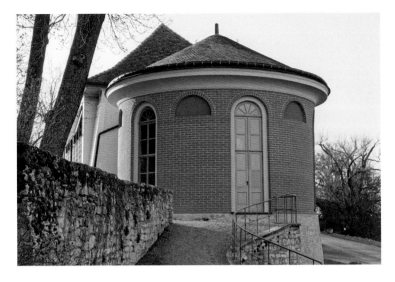

alternieren im Rundblick die Aussichten in die reale Landschaft und den architektonisch gestalteten Garten mit den exotischen Landschaftsgemälden.

Parallel zum Bau des Roten Turmes wurde im angeschlossenen Gewächshaus, dem Langen Haus, eine naturnahe Gestaltung vorgenommen. Der Weg zum Turm führt seither geschwungen an zwei Wasserbecken und einer begehbaren Grotte entlang.

Für das Studium der Natur war mit dem Roten Turm ein Gebäude entstanden, das sentimentale Erinnerungen, eine hochwertige künstlerische Ausstattung und Bequemlichkeit miteinander verband. Der Ort für botanische Studien zwischen freier und gestalteter Natur, inmitten der umfangreichen Pflanzensammlungen, war ideal gewählt.

Nach dem Tod des Herzogs und Goethes Tod verfiel der Bau zunehmend und wurde lediglich zur Thüringer Gartenbauausstellung 1928 noch einmal hergerichtet. Schwammschäden führten zum Verlust eines Freskos, so dass zwischen 1986 und 1993 umfassende Instandsetzungs- und Restaurierungsarbeiten notwendig waren. In der Verwandlung vom „chinesischen Turm" zum klassizistischen Abschluss der Orangerieanlagen kennzeichnet der Rote Turm den Übergang des fürstlichen Interesses von der landschaftlichen Gartenkunst zur botanischen Erforschung der Natur im Sinne der Aufklärung. Er steht für den Wandel des Naturverständnisses von der Wirkungsästhetik zur Wissenschaft.

KJ

91

Frühlings-Enzian
Gentiana verna
Hortus Belvedereanus, S. 30

Herkunft
Eurasien, in Höhenlagen bis zu 2600 Metern

Besonderheit
Der Frühlings-Enzian steht in Deutschland, ebenso wie alle anderen Enzianarten, unter Naturschutz. In abergläubischen Vorstellungen galt diese Pflanze als Unheil bringend.

Der Frühlings-Enzian wird in der Ausgabe des *Hortus Belvedereanus* von 1820 fälschlich als „Genstiana" bezeichnet und als ausdauernde Freilandpflanze gelistet. In späteren Auflagen findet sich die Schreibweise „Gentiana verna". Es kann nur vermutet werden, dass die Art innerhalb des systematisch angeordneten botanischen Gartens ausgepflanzt war.

Illustration von George Cooke
aus Conrad Loddiges:
The Botanical Cabinet, Nr. 62

Gentiana verna.

„ERDENHÄUSER" – VERSCHWUNDENE WINTER- QUARTIERE

Herzog Carl August wird in zwei Publikationen als Erfinder eines besonderen Gewächshaustypus erwähnt, dem „Erdenhaus", mitunter auch Erdhaus genannt. Im Jahr 1818 wurde ein solcher Bau im *Allgemeinen Teutschen Garten-Magazin* ausführlich beschrieben, mit Schnitt und Grundriss bebildert und als „Erfindung" Carl Augusts gepriesen (Abb. 1). Auch die Einleitung des 1820 in erster Auflage erschienenen *Hortus Belvedereanus* verweist auf diese Neuerung.

In der Blütezeit Belvederes um 1820 existierten neben den bis heute erhaltenen Orangeriebauten mit dem hufeisenförmigen Hauptbau, dem Langen Haus und dem Neuen Haus eine große Anzahl weiterer, unterschiedlich ausdifferenzierter Gewächshausbauten, die im Laufe der Jahre wieder verschwunden sind

Abb. 1 | „Ein in die Erde versenktes Pflanzenhaus", Illustration aus *Fortsetzung des Allgemeinen Teutschen Garten-Magazins*, 1818

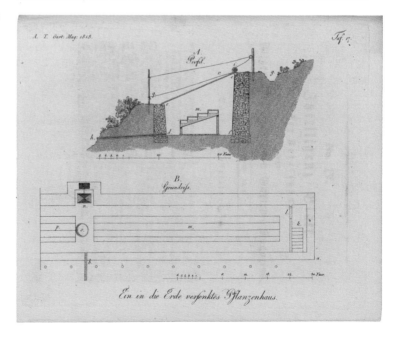

(Abb. 2). Dazu gehörten das große Palmenhaus, ein sogenanntes Vermehrungshaus, ein Weintrauben- sowie ein Pfirsich-Treibhaus, ein kleines Ananashaus, ein Kaffee- haus, drei Erdenhäuser, ein Haus für Pelargonien, ein Saftpflanzen- haus und drei Winterhäuser. Sie wurden ergänzt durch eine Vielzahl an Treibkästen und Mistbeeten. Diese befanden sich teilweise in der Gärtnerei, überwiegend aber in dem südöstlich gelegenen Küchen- garten von Belvedere nahe dem Possenbach (Abb. 3 und 4).

Tatsächlich scheint der Herzog die Idee für das Erdenhaus von seinen Reisen mitgebracht zu haben. So hatte er 1814 in Belgien den Botaniker Louis Joseph Ghislain Parmentier getroffen und die Gewächshäuser in Laeken, Mons, Enghien und Maubeuge besichtigt. Im selben Jahr besuchte er in Paris mehrfach die be- rühmten Gewächshäuser in Malmaison und auf seiner England- reise eine Gewächshausfabrik in Birmingham. Während seiner Teilnahme am Wiener Kongress suchte er auch die botanischen Gärten Wiens und mehrmals die Gewächshäuser von Schloss Schönbrunn auf. Im Sommer 1815, dem Jahr unmittelbar nach diesen Reisen, begann man auf persönlichen Befehl Carl Augusts mit dem Bau des ersten Erdenhauses in Belvedere. Den Entwurf lieferte Carl Friedrich Christian Steiner. Hofgarteninspektor Jo- hann Conrad Sckell betreute die Arbeiten, die sich bis zum Früh- jahr des nächsten Jahres hinzogen.

Im Wesentlichen handelte es sich um ein fünf Fuß (etwa 1,5 Meter) in den Boden vertieftes Gewächshaus. Durch die Nut- zung der Erdwärme musste es nicht oder nur wenig beheizt werden, um frostfrei zu bleiben und eine im Vergleich zur Au- ßentemperatur im Schnitt um zehn Grad Celsius höhere Innen- temperatur zu halten. In Belvedere nutzte man dafür den nach

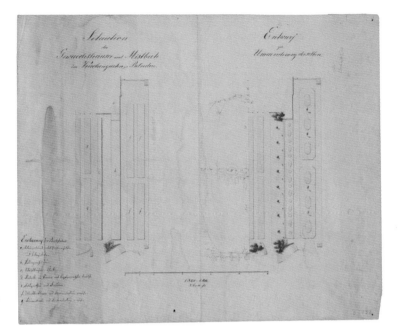

Süden abfallenden Hang des Küchengartens. Die Pläne zeigen ein in den Hang eingepasstes Gebäude mit einer niedrigen Südmauer (fünf Fuß / 1,5 Meter) und einer hohen Nordwand (neun Fuß / 2,75 Meter) als Auflager für ein nach Süden gerichtetes gläsernes Pultdach. Das erste Erdenhaus war mit zwei langen eisernen Öfen ausgestattet; die zwanzig Fenster konnten entfernt oder mit sechs Rouleaus bedeckt werden, die aus mit Rübenöl getränktem Hanfleinen bestanden. Die Gesamtkosten dieses Erdenhauses beliefen sich auf über 1 700 Taler.

Schon im März 1818 ordnete Carl August den Bau eines zweiten Erdenhauses oberhalb des ersten im Küchengarten an. Diesmal lieferte Carl Kirchner die Entwürfe dafür. Handschriftliche Ergänzungen Carl Augusts bezeugen sein Interesse und seine Einflussnahme. Dieses Haus wurde wiederum sechs Fuß in die Erde vertieft projektiert, jedoch mit sechs stehenden, mit Leinwand abzudeckenden Fenstern und einem schindelgedeckten Pultdach. Einzelne Verbesserungen wurden noch bis ins Frühjahr 1819 diskutiert. Trotz erheblicher Kosten befahl der Herzog

1821 den Bau eines dritten Erdenhauses in unmittelbarer Nähe zu den Vorgängern. Der neuerliche Entwurf stammte wiederum von Kirchner und sah ein Haus mit einer sechs und einer zehn Fuß hohen Mauer vor, das über 17 Fenster verfügte. Innerhalb der Erdenhäuser gab es, wie in anderen Gewächshäusern auch, verschiedene Abteilungen, in denen man auf die jeweiligen Bedürfnisse der untergebrachten Pflanzen speziell eingehen konnte. Das *Allgemeine Teutsche Garten-Magazin* erwähnt Kamelien, Eriken, Myrten, Diosmen und Kasuarinen sowie exotische Rosenarten. Zudem verwies es darauf, dass mit dem Einbau einer Kanalheizung auch Ananas gezogen werden könnten. 100 Jahre später beschrieb Otto Sckell in seiner Geschichte der Belvederer Anlagen die Versuche mit den Erdenhäusern als erfolgreich für die Anzucht und Überwinterung insbesondere feuchtigkeitsbedürftiger Tropenpflanzen. Für sogenannte Kalthauspflanzen eigneten sich diese Häuser jedoch nicht. Diese Erkenntnis gilt insbesondere für sonnenbedürftige Arten wie Citrus, aber auch die im *Garten-Magazin* erwähnten Kamelien.

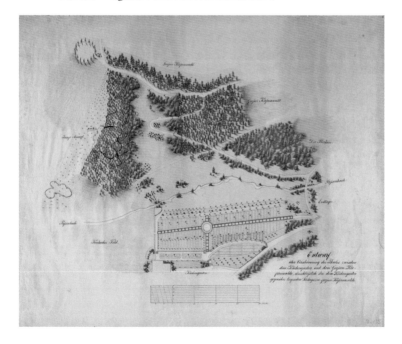

Abb. 4 | „Entwurf über Verschönerung des Thales zwischen dem Küchengarten und dem Großen-Kiefernwalde", Armin Sckell, 1868

Waren die Erdenhäuser nun aber tatsächlich eine Erfindung des Herzogs, wie die Weimarer Publikationen suggerierten? Im März 1816 schrieb Carl August an Goethe: „Daß dir mein Keller Treibhaus gefallen hat, freut mich sehr; ich habe es aus Erfahrungen zusammen gesetzt, die ich in England, Brabant und Wien samlete. Die Grundtheorie dieses Gebäudes ist das möglichste Licht und die egalste [gleichmäßigste] Temperatur." Die Grundidee, die Erdwärme zu nutzen, war bereits im 18. Jahrhundert für die Zucht von Ananas in den Niederlanden und in England verbreitet. Die sogenannten Pinery Pits waren mit Ziegeln ausgemauerte Gruben mit einer Glasabdeckung. Im Park von Sanssouci in Potsdam wurden ab 1763 Ananaskästen in die Erde versenkt. Die Idee war auch in der zeitgenössischen Gartenliteratur zu finden, so zum Beispiel in den Schriften zu Gewächshäusern von John Claudius Loudon. Allgemeine Lexika behandelten das Erdenhaus erst in der zweiten Hälfte des 19. Jahrhunderts. Der Bau der Erdenhäuser im Park Belvedere ist demnach wohl eher ein beeindruckendes Zeugnis der fortschrittlichen und im überregionalen Vergleich auf einem hohen Niveau stehenden Gartenkultur in Weimar um 1820.

Goethe freute sich jedenfalls, als ihm der Herzog im Jahr 1818 Platz für seine Pflanzenversuche in den Erdenhäusern anbot, und er trat sogleich mit dem Botaniker Friedrich Siegmund Voigt in eine Korrespondenz darüber, welche Experimente hier sinnvoll sein könnten.

Auch das abschlagbare Pflanzenhaus, eine Art Winterhaus, war ein für jene Zeit neuer Typus von Gewächshaus, der von Carl August mehrfach eingesetzt wurde. Mit dem Ziel, die Wachstumsbedingungen zu verbessern, wurden auch nicht frostharte Pflanzen statt in Kübel in den freien Boden gesetzt und im Winter mit einem transportablen Schutz umbaut. Hierfür errichtete man Bretterwände zwischen massiven Pfeilern. Die Ritzen wurden anschließend mit Laub und Moos verstopft. Die transportablen Wände konnten auch aus Glas bestehen, und teilweise waren auch Fundamentmauern mit Heizkanälen vorhanden. Um 1820 hat es nachweislich mindestens drei Winterhäuser im Park von Belvedere gegeben. Vom 1817 erbauten Winterhaus sind noch

Spuren erkennbar. So zeigt die Mauer am Orangerieplatz eine waagerecht verlaufende Linie, auf der das Dach auflag, zudem haben sich Reste der beiden Eckpfeiler erhalten. Im Jahr 1818 wurden mit dem damals neuen Verfahren unter anderem mehrere reich zur Blüte kommende japanische Kamelien überwintert. 1851, so berichtet es wiederum Otto Sckell, wurden mehrere Gewächshäuser abgebrochen. Darunter war das große Winterhaus, welches die Kasuarinen, die weißblättrige Akazie und den Johannisbrotbaum beherbergt hatte, ferner das „danebenliegende Palmenhaus mit seiner großen Chamaerops-humilis-Palme und der reichen exotischen Farnsammlung samt dem großen baumartigen Farne Cyathea medullaris". Die Blütezeit der botanischen Sammlungen in Belvedere war damit endgültig vorüber.

KJ

Weißblühender Oleander
Nerium oleander album
Hortus Belvedereanus, S. 46

Herkunft
Mittelmeerraum, Naher Osten bis nach Indien und China

Besonderheit
Der Oleander gehört zur Familie der Hundsgiftgewächse. Die
Gattung gilt als monotypisch, das heißt, es existiert nur die
eine Art Nerium oleander. Im Mittelmeerraum wird die Pflanze
schon sehr lange kultiviert; es gibt eine Vielzahl von Sorten.
So findet sich Oleander bereits auf pompejischen Wandgemäl-
den abgebildet.

In der späteren Auflage des *Hortus Belvedereanus* von 1825
ist neben der reinen Art auch eine weißblühende Sorte ver-
zeichnet.

Nerium oleander *Album*.

G.C. fect

PFLANZENVIELFALT –
DER *HORTUS BELVEDEREANUS*

Mit der Herausgabe eines Katalogs der im Schlosspark Belvedere existenten und kultivierten Pflanzen wurden ehrgeizige Ziele verfolgt. Der um 1820 auf der Südseite der Orangerie angelegte botanische Garten erlebte aufgrund seiner Vielfalt zu jener Zeit seinen Höhepunkt. Rückblickend hob der Hofgärtner Otto Sckell 1928 in seiner Festschrift zum 200. Jubiläum Belvederes hervor, dass der botanische Garten zu Belvedere wegen seiner Reichhaltigkeit bereits im Jahr 1820 „in die Reihe der Großbetriebe" getreten sei, was die Zusammenstellung und Herausgabe eines Katalogs notwendig gemacht habe. Dieser von August Wilhelm Dennstedt verfasste Katalog des *Hortus Belvedereanus* dokumentiert mit rund 7 900 gelisteten Arten in 1 350 Gattungen eine beeindruckende Pflanzenanzahl und -vielfalt. Er verdeutlicht zugleich die Absicht Carl Augusts, mit der Belvederer Pflanzensammlung wissenschaftliche Aufmerksamkeit zu erreichen. Zweifelsohne stellte das Verzeichnis ein Prestigeobjekt für den auf dem Gebiet der Botanik erfolgreich dilettierenden Herzog dar.

Schon die im Jahr 1814 unternommene Englandreise Carl Augusts zeugte von seinem großen botanischen Interesse. Für die Pflanzensammlung in Belvedere bezog er aus England zahlreiche Gewächse und Sämereien. In England lernte der Herzog auch William Townsend Aiton kennen, den Oberaufseher der königlichen Gärten von Richmond und Kew sowie Herausgeber des *Hortus Kewensis* (1768/69). Von ihm erhielt Carl August aus „dem in Kew befindlichen Vorrat frischer Sämereien aus Indien ein kleines Paket mit etwa einhundert der seltensten Arten". So belegt es ein im Goethe- und Schiller-Archiv erhaltener Brief Aitons. Später, im Jahr 1818, besuchten Vertreter der Londoner

Horticultural Society Weimar. Carl August ließ ihnen einen Aufsatz über die in Belvedere wachsende Casuarina equisetifolia überreichen, der 1819 in den *Transactions of the Horticultural Society of London* veröffentlicht wurde (Abb. 1). Diese Pflanze hatte in der Weimarer Pflanzensammlung anscheinend eine besondere Bedeutung. Dennstedt, Apotheker und späterer Professor für Botanik in Jena, betonte in seiner Einleitung zum 1820 erschienenen *Hortus Belvedereanus,* dass sich „nirgends [...] auf dem ganzen festen Lande ein so herrliches Exemplar der Casuarina finden [lässt], als hier".

Im Auftrag Carl Augusts begann Dennstedt im Sommer 1818 mit der Bestimmung der Pflanzen und sorgte für die Herstellung des druckreifen Manuskripts. 1820 erfolgte die erste Lieferung des Katalogs, der im Landes-Industrie-Comptoir des Weimarer Verlegers Friedrich Justin Bertuch erschien. Im selben Jahr folgte eine englischsprachige Ausgabe und schon im Jahr 1821 die erweiterte zweite deutschsprachige Auflage, der sich 1825 und 1826 noch zwei weitere anschlossen. Das Buch wurde laut Otto Sckell „nach allen Richtungen, an botanische Gärten, Handelsgeschäfte, Liebhaber und Kenner verbreitet". Zwei Drittel der gedruckten, auch als „Handels-Cataloge" bezeichneten Verzeichnisse waren mit Preisen versehen. Sie richteten sich in erster Linie an Pflanzenliebhaber und führten nachweislich zu einer starken Nachfrage nach den Pflanzen wie auch zu Tauschgeschäften. Nach Carl Augusts Tod 1828 wurde das Belvederer Pflanzenverzeichnis nicht weiter publiziert. Auch die ursprünglich geplante Illustrierung des Katalogs, von der im Briefwechsel zwischen Carl August und Goethe die Rede ist, unterblieb aus Zeit- und Kostengründen.

Abb. 1 | Casuarina equisetifolia, Illustration aus *Transactions of the Horticultural Society of London,* 1818

Heute geben uns die in der Herzogin Anna Amalia Bibliothek erhaltenen Ausgaben von *The Botanical Cabinet,* einem im Zeitraum von 1817 bis 1833 in 20 Bänden erschienenen Werk mit Kupferstichtafeln, eine bildhafte Vorstellung von den im *Hortus Belvedereanus* verzeichneten Pflanzen (Abb. 2 bis 4).

Im Katalog stehen die Pflanzen unter der lateinischen Bezeichnung in alphabetischer Reihenfolge. Verschiedenste Bäume sind aufgeführt, wie Ahorn, Götterbaum, Trompetenbaum, Judasbaum, Buche, amerikanische Gleditschie (Lederhülsenbaum), Stechpalme, Walnuss, Tulpenbaum, Magnolie, Kiefer, Eiche und Lebensbaum, zudem sechs verschiedene Arten von Kasuarinen. Man findet Sträucher sowie mit insgesamt 40 Arten zuzüglich Sorten und „Blumistenvarietäten" eine große Vielfalt an Rosen. Dazu kommen Stauden und Sommerblumen sowie die Pflanzen der Orangerie: Schmucklilie, Agave, Kamelie, Bitterorange (Citrus × aurantium), Zypresse, Hibiskus, Lorbeer, Banane, Oleander, Dattelpalme, Granatapfel, Strelitzie und Palmlilie (Yucca), um nur einige Beispiele zu nennen. Bemerkenswert ist die große

Abb. 2 | Rosa Banksia lutea, Illustration aus *The Botanical Cabinet,* Nr. 1960

Abb. 3 | Camellia japonica rubra plena, Illustration aus *The Botanical Cabinet,* Nr. 398

Vielfalt an Pelargonien; 166 Arten werden genannt und auch hier zusätzlich „Blumistenvarietäten".

Der *Hortus Belvedereanus* dokumentierte die Pflanzensammlung in Belvedere in den 1820er Jahren, unterschied sich jedoch aufgrund der abstrahierten, alphabetischen Folge deutlich von der realen Ordnung. Hier waren die Pflanzen weitgehend nach ihrem geographischen Herkunftsort geordnet aufgestellt.

Der Belvederer Katalog reihte sich in die damalige Mode der Veröffentlichung von Pflanzenverzeichnissen botanischer Gärten ein. So erschienen fast gleichzeitig der *Hortus Nymphenburgensis* (1821), zuvor der *Hortus Berolinensis* (1814) und nur wenig später der *Hortus Carlsruhanus* (1825). Dass der Weimarer Großherzog ein derartiges Verzeichnis herausgeben ließ, zeugt einmal mehr von seinem ausgeprägten Interesse für die Botanik und seinem hohen Anspruch in diesem Bereich.

KP

Abb. 4 | Pelargonium ardens, Illustration aus *The Botanical Cabinet*, Nr. 139

Olivenbaum, Echter Ölbaum
Olea europaea longifolia
Hortus Belvedereanus, S. 40

Herkunft
Mittelmeerraum, Naher Osten und Südafrika

Besonderheit
Die Olive gehört zur Familie der Ölbaumgewächse und wird bereits seit Jahrtausenden kultiviert. Man unterscheidet mehrere Unterarten, und es gibt über 1 000 Sorten. Olivenbäume können sowohl wild als auch in Kultur sehr alt werden. In der Orangerie zählten sie einst zu den wichtigen Kübelpflanzen. Im *Hortus Belvedereanus* wurde die Olive als Kalthauspflanze gelistet. Noch immer werden in Belvedere Olivenbäume überwintert.

Illustration von George Cooke
aus Conrad Loddiges:
The Botanical Cabinet, Nr. 456

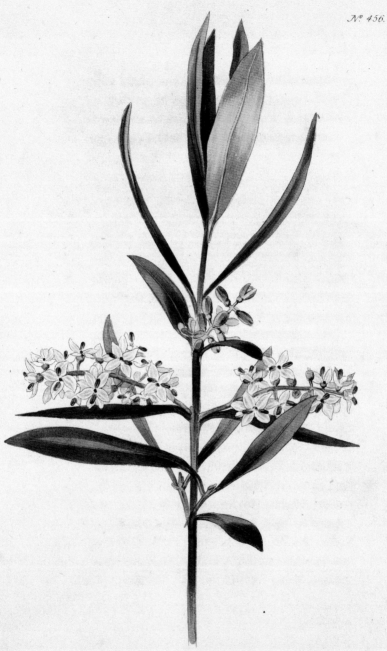

Olea europæa *longifolia*.

W. Miller delt.

G. C. sc.

STUDIEN IM PFLANZENREICH – DIE GARTENBIBLIOTHEK

Aus verschiedenen Bestandsverzeichnissen des 19. Jahrhunderts, die Mitglieder der Gärtnerfamilie Sckell anfertigten, lässt sich für Belvedere eine kleine Spezialbibliothek botanischer und gartenkundlicher Fachliteratur rekonstruieren. In den Quellen wird sie „Großherzogliche Garten-Bibliothek zu Belvedere" oder „Belvederer Garten-Bibliothek" genannt. Sie wurde um 1820 von Carl August begründet und bestand wahrscheinlich bis in die 1960er Jahre. Ihr erster Aufstellungsort befand sich im Roten Turm am Ende des Langen Hauses. Der Salon mit Ausblicken in die umgebende Landschaft erfüllte damals die Funktion eines botanischen Kabinetts. Die Bücher dienten der Lektüre, botanischen Studien und dem fachlichen Austausch. Nach Carl Augusts Tod im Jahr 1828 wurde die Bibliothek in einem Anbau des Küchgartenhauses (Abb. 1), welches die Gärtnerfamilie Sckell bewohnte, untergebracht.

Anhand der handschriftlichen Bestandslisten, die heute im Hauptstaatsarchiv Weimar aufbewahrt werden, lassen sich 98 Titel in rund 200 Bänden rekonstruieren, von denen jedoch schon im Verlauf des 19. Jahrhunderts ein Teil an die Großherzogliche Bibliothek abgegeben wurde. Einige Zeitschriftenbände wurden hingegen nach 1900 noch ergänzt. Etwa zwei Drittel der ursprünglichen Belvederer Bibliothek lassen sich heute in den Beständen der Herzogin Anna Amalia Bibliothek

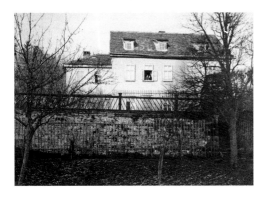

Abb. 1 | Küchgartenhaus, 1921

nachweisen und sind über den Online-Katalog abrufbar. Eine eindeutige Zuordnung ist allerdings nicht möglich, da die Bände keine Provenienzmerkmale wie Signaturen oder Stempel aufweisen, die die ehemalige Zugehörigkeit zur Belvederer Sammlung zweifelsfrei belegen könnten.

Eine erste undatierte Bücherliste des für die Gartenbibliothek verantwortlichen Gartenkondukteurs Louis Sckell umfasst 36 Werke, die Carl August der Gärtnerei überlassen hatte. Im September 1829 erteilte das Großherzogliche Hofmarschallamt „die Anweisung, ein Verzeichnis der in der Belvederer Gartenbibliothek befindlichen Bücher, Kupferwerke und Zeichnungen u. s. w. anher einzureichen". Etwa ein Jahr nach dem Tod des Großherzogs erstellte Louis Sckell ein solches Inventar mit 52 Titeln am neuen Standort der Bibliothek. Die Tatsache, dass der Literaturbestand gerade zu diesem Zeitpunkt erfasst wurde, deutet auf das persönliche Eigentum Carl Augusts an den Büchern hin. Bestätigt wird das auch durch einige Einträge in den Zugangsbüchern der Großherzoglichen Bibliothek, die als Quelle „Serenissimi" („von Durchlaucht") angeben. 1841 wurde die Sammlung mit 59 Titeln erneut erfasst und mit Hilfe des Bibliothekars Theodor Kräuter dokumentiert, welche Titel inzwischen an die Großherzogliche Bibliothek abgegeben worden waren. Sechs Fachbücher erwiesen sich als Eigentum von Louis Sckell, er hatte sie Carl August leihweise überlassen. In einem Verzeichnis von 1887 listete Julius Sckell schließlich noch 67 Titel im Bestand der Gartenbibliothek auf sowie zwei nachgetragene Titel im Jahr 1888.

Die ältesten Bücher in der kleinen Spezialsammlung waren Philip Millers *Allgemeines Gärtner-Lexicon* von 1769 sowie Johann Reinhold Forsters 1779 veröffentlichte *Beschreibungen der Gattungen von Pflanzen, auf einer Reise nach den Inseln der Süd-See gesammelt, beschrieben und abgezeichnet* in der Übersetzung von Johann Simon Kerner. Der überwiegende Teil der Belvederer Gartenbibliothek bestand aus aktueller, auch fremdsprachiger Fachliteratur, die in den 1810er und 1820er Jahren erschienen war (Abb. 2).

Bei der genaueren Sichtung der Titel zeigt sich ein klarer botanischer Schwerpunkt. In ihrer ursprünglichen Funktion dien-

te die Bibliothek sicherlich August Wilhelm Dennstedt als Hand-
apparat bei der Erstellung des *Hortus Belvedereanus* sowie dem
Großherzog und Goethe bei ihren botanischen Studien. Darauf
verweisen botanische Überblickswerke und verschiedene Fach-
bücher zur Bestimmung von Pflanzenarten. Vertreten ist auch
Dennstedts *Schlüssel zum Hortus Indicus Malabaricus* von 1818.
Mit diesem Index zu Hendrik Adriaan van Reede tot Drakesteins
zwölfbändigem Werk über die Flora der indischen Malabarküste,
das von 1673 bis 1703 erschienen war, hatte er sich Carl August
erfolgreich als Botaniker für den *Hortus Belvedereanus* empfoh-
len. Unverzichtbar für Dennstedts Arbeit war William Aitons
Hortus Kewensis in der zweiten, erweiterten Auflage von 1810 bis
1813. Den fünfbändigen Pflanzenkatalog der Royal Botanic Gar-
dens in Kew bei London wählte er bewusst zum Vorbild, denn, so
schreibt er im Vorwort zum *Hortus Belvedereanus*, „die meisten
Gewächse erhalten wir aus England, welches unstreitig die größ-
ten Pflanzenreichthümer besitzt". Vom *Hortus Belvedereanus*
selbst wird in den Bestandslisten nur die zweite Lieferung von
1821 aufgeführt. Unter den Katalogen großer Pflanzensammlun-
gen finden sich in der Belvederer Gartenbibliothek die Verzeich-

nisse von Cambridge (1796), Liverpool (1808), Gorenki bei Moskau (1808), Brüssel (1812), Berlin (1813), Schönbrunn (1816), Gent (1817), Nymphenburg (1821), Warschau (1824) und Karlsruhe (1825). Besondere Erwähnung verdient der *Hortus Breiterianus* (1817) des Hofgärtners Christian August Breiter, der in Leipzig eine erfolgreiche Handelsgärtnerei mit einer Vielzahl exotischer Gewächse betrieb (Abb. 3). Der Carl August gewidmete Katalog umfasst 9800 Pflanzenarten. Die Fundamente der Gärtnerei und Pflanzensammlung wurden 2014 bei archäologischen Grabungsarbeiten in der Nähe des Leipziger Hauptbahnhofs wiederentdeckt.

Einen weiteren Schwerpunkt bildete die Pflanzenwelt einzelner Regionen. Genannt sei die von 1816 bis 1820 erschienene, reich illustrierte *Flora des österreichischen Kaiserthumes* von Leopold Trattinnick in der kolorierten Fassung (Abb. 4 und 5).

Einige der in der Gartenbibliothek enthaltenen Publikationen dürften unmittelbar auf persönliche Kontakte des Großherzogs und Goethes zu Gartendirektoren in Europa zurückgehen, mit denen man intensive Tauschbeziehungen pflegte und zu denen mehrere Gärtner aus Belvedere auf Ausbildungsreisen geschickt

Abb. 3 | Der Breitersche botanische Garten
in Leipzig, um 1817

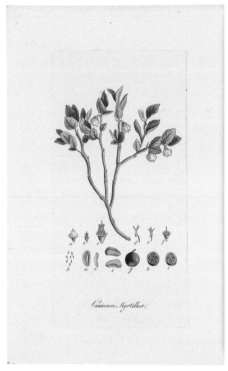

Abb. 4 | Bellis perennis, Illustration aus Leopold Trattinnicks *Flora des österreichischen Kaiserthumes*, 1816–1820

Abb. 5 | Vaccinum Myrtillus, Illustration aus Leopold Trattinnicks *Flora des österreichischen Kaiserthumes*, 1816–1820

wurden. Für London wurde bereits William Aiton erwähnt, weiterhin sind für Paris André Thouin und für Wien Nikolaus Joseph Freiherr von Jacquin sowie dessen Sohn Joseph Franz von Jacquin zu nennen (Abb. 6).

Neben der botanischen Fachliteratur beinhaltete die Belvederer Gartenbibliothek eine Vielzahl gärtnerisch-praktischer Titel zur Gartengestaltung sowie zur Kultivierung und Pflege der Pflanzen, insbesondere exotischer Gewächse. Darunter ist auch John Claudius Loudons *Eine Encyclopädie des Gartenwesens* aufgeführt. Der englische Klassiker der Gartenliteratur erschien in deutscher Übersetzung von 1823 bis 1827 in drei Bänden im Weimarer Landes-Industrie-Comptoir.

KL

Salisburia adiantifolia. Mas.

Abb. 6 | Ueber den Ginkgo, Joseph Franz
von Jacquin, 1819

Rote Passionsblume
Passiflora racemosa
(Passiflora princeps)
Hortus Belvedereanus, S. 48

Herkunft
Brasilien

Besonderheit
Christliche Einwanderer erkannten in den Blüten Symbole der Passion Christi. Dabei symbolisieren die Blütenblätter die Apostel, die Nebenkrone wird als die blutige Dornenkrone interpretiert, die Staubblätter verweisen auf die fünf Wunden Christi, und die drei Griffel beziehen sich auf die Kreuznägel.

Die Passionsblume ist eine tropische Pflanze. Im *Hortus Belvedereanus* wird sie als ausdauernde Pflanze des Warmhauses bezeichnet. Es ist also zu vermuten, dass sie nicht in der Orangerie, sondern in einem heute nicht mehr vorhandenen Gewächshaus kultiviert wurde.

G. Loddiges, del.

Pafsiflora princeps.

G.C.S.

GÖTTERBÄUME UND SCHIER-LINGSTANNEN – BOTANISCHE BESONDERHEITEN

Im Park von Belvedere findet man wertvolle Altbaumbestände, darunter oft eindrucksvolle, nahezu 200 Jahre alte Exemplare mit dicken Stämmen, skurril geformten Wurzelanläufen und bizarren Kronenformen (Abb. 1). Die meisten von ihnen gehören zu den heimischen Eichenarten, der Stieleiche (Quercus robur) oder Traubeneiche (Quercus petraea). Zu entdecken sind jedoch auch Hybrid-Eichen (Quercus × rosacea), eine Kreuzung, die markante Merkmale der beiden Arten vereint: gestielte wie auch ungestielte Blätter sowie ungestielte, auf einem Zweig sitzende Früchte ebenso wie gestielte (Abb. 2). Die Sämlinge dieser Variation wurden bereits vor über 100 Jahren in den Baumschulen offensichtlich gezielt ausgelesen und an solitären Standorten gepflanzt.

Bemerkenswert für die Entwicklung der Belvederer Parkanlage sind jedoch vor allem die seltenen Gehölze, die aus Zucht, Hybridisierung und Auslese hervorgegangen sind oder aus fernen Ländern eingeführt wurden. Bereits zu Beginn des 17. Jahrhunderts kamen Gehölze aus Übersee nach Europa und damit

Abb. 1 | Stieleiche mit bizarrer Kronenform

Abb. 2 | Blatt und Frucht der Hybrid-Eiche

auch in die herrschaftlichen Gärten. Dazu gehören beispielsweise die Robinie oder Scheinakazie (Robinia pseudoacacia), der Nordamerikanische Zürgelbaum (Celtis occidentalis) sowie der Abendländische Lebensbaum (Thuja occidentalis). Im 18. und 19. Jahrhundert wurden weitere Arten aus dem asiatischen Raum auf das europäische Festland gebracht, darunter auch der Götterbaum (Ailanthus altissima). Im 1820 erstmals veröffentlichten Verzeichnis der Belvederer Pflanzensammlung, dem *Hortus Belvedereanus,* ist eine beeindruckende Vielfalt dieser Gehölzarten dokumentiert. Noch immer gibt es Pflanzen aus dieser Fülle im Park von Belvedere zu entdecken.

Abb. 3 | Herbstliche Laubfärbung der Elsbeere

Am nördlichen Parkeingang, in der Nähe der Friedhofsmauer, fällt die schöne Elsbeere (Sorbus torminalis) ins Auge, ein in Thüringen heimischer Baum mit dunkelgrünen, glänzenden Blättern und einem beeindruckenden Stammumfang. Das im gesamten Park verbreitete Gehölz mit den weißen Blüten und birnenförmigen, essbaren Früchten entfaltet im Herbst mit leuchtend rotem Laub seine besondere Schönheit (Abb. 3). Der hier trotz aller Widrigkeiten erhaltene Baum gehört heute mit einem Umfang von 2,15 Metern (in circa einem Meter Stammhöhe) deutschlandweit zu den mächtigsten seiner Art.

Nahezu im gesamten Park finden sich Bäume mit einer intensiv roten Laubfärbung. Diese rotblättrige Form der heimischen Rotbuche wird Blutbuche (Fagus sylvatica ‚Atropurpurea-Gruppe') genannt und ist charakteristisch für die Landschaftsgärten des 19. Jahrhunderts. Das intensiv leuchtende Gehölz wurde vornehmlich für besondere Standorte gewählt, so in Kombination mit Gebäuden wie am Schloss oder als Endpunkt einer Blickbeziehung (Abb. 4). Am Weg vom

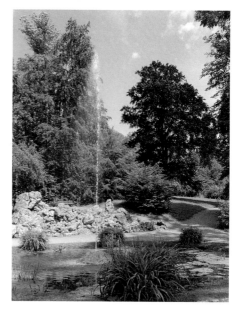

Abb. 4 | Blutbuche oberhalb der Großen Fontäne

117

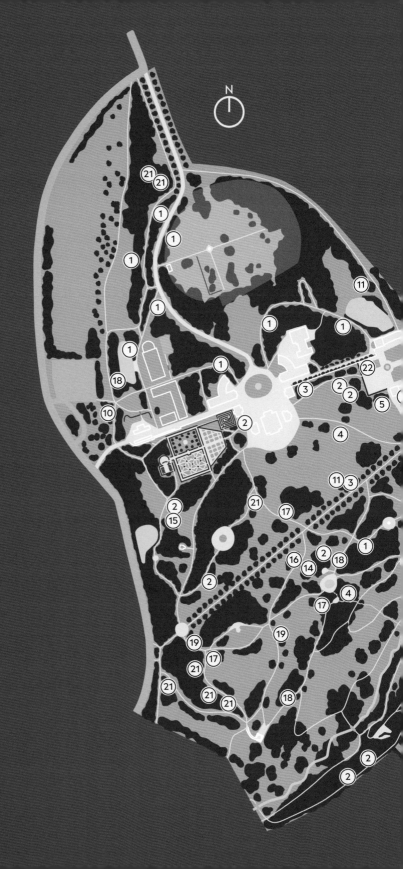

1. Elsbeere
2. Blutbuche
3. Buntblättriger Bergahorn
4. Ahornblättrige Platane
5. Geweihbaum
6. Drüsiger Götterbaum
7. Blumenesche, Mannaesche
8. Zürgelbaum
9. Gleditschie
10. Mispel
11. Silberahorn
12. Weiße Hickorynuss
13. Flügelnuss
14. Edelkastanie, Marone
15. Tulpenbaum
16. Trompetenbaum
17. Fiederblättrige Buche
18. Trauerbuche, Hängebuche
19. Hemlocktanne
20. Abendländischer Lebensbaum
21. Österreichische Schwarzkiefer
22. Paulownie

Abb. 5 | Gelb-
bunter Bergahorn
am Weg zur
Orangerie

Abb. 6 | Platane
am Rand der
Fasanenwiese

Schloss zur Orangerie, auf der Hinteren Schlosswiese oder am östlichen Rand des Blumengartens sind die Solitäre des Bunt-blättrigen Bergahorns (Acer pseudoplatanus ‚Aureo-Variegatum') zu sehen. Diese Varietät der heimischen Art trägt gelblich-weißes Laub und gehört zu der Vielzahl gärtnerischer Auslesen des 18. und 19. Jahrhunderts. Voll belaubt bietet der Bergahorn einen hell leuchtenden Blickfang (Abb. 5).

Eine Baumart, die sehr wahrscheinlich noch aus der ersten Phase der Parkgestaltung stammt, ist die Ahornblättrige Platane (Platanus × hispanica) am Weg zwischen Schloss und Blumen-garten. Auch diese breitwüchsigen Gehölze mit der markanten hellen, sich in Platten ablösenden Rinde, dem frischgrünen Laub und den kugelrunden Früchten bilden einen weithin sichtbaren Bezugspunkt im Park (Abb. 6).

Für Belvedere ebenfalls schon um 1820 belegt ist der seltene Geweih- oder Kanadische Schusserbaum (Gymnocladus dioicus). Ein Exemplar befindet sich am Eingang zur Orangerie. Die be-reits in der Mitte des 18. Jahrhunderts in England kultivierte Art stammt aus Nordamerika. Sie wird dort auch als „Kentucky Cof-feetree" bezeichnet, weil man die in 15 Zentimeter langen Hülsen reifenden Samen früher geröstet und als Kaffeeersatz genutzt hat. Der Drüsige Götterbaum (Ailanthus altissima), ein attraktiver Solitär im Blumengarten, fällt durch seine prächtige, gefiederte Belaubung, die weißen Blüten im Sommer sowie die braunroten, auffälligen Fruchtstände im Spätsommer auf (Abb. 7). Der rasch-wüchsige Baum gelangte um 1750 aus China nach Europa und

damit auch nach Belvedere. Ur-
sprünglich in Parkanlagen ange-
pflanzt, kommt er mittlerweile auch
in der freien Landschaft vor. Das
Laub des Götterbaumes wurde im
19. Jahrhundert auch als Nahrungs-
quelle für Seidenraupen genutzt.

Abb. 7 | Blühen-
der Götterbaum

Im westlichen Teil des Blumen-
gartens kann man auf einem Rasen-
stück eine Blumen- oder Manna-
esche (Fraxinus ornus) entdecken.
Dieser bereits sehr früh aus dem südlichen Europa und Klein-
asien nach Nordeuropa eingeführte Blütenbaum liefert nach An-
schnitt der Rinde einen Saft, der an der Luft getrocknet ‚Manna'
genannt und noch heute als Zuckerersatz oder in der Medizin
verwendet wird (Abb. 8).

Eine weitere Rarität im Blumengarten ist der Abendländische
oder Nordamerikanische Zürgelbaum (Celtis occidentalis). Der in
seiner Heimat eine Wuchshöhe von bis zu 50 Metern erreichende
Baum wächst in Europa weniger stark. Er wurde seit seiner Ein-
führung um 1656 nach England häufig als Rarität in den europäi-
schen Landschaftsgärten des 19. Jahrhunderts verwendet.

An der Gartenmauer am östlichen Parkrand, von der aus sich
ein schöner Panoramablick auf die Stadt Weimar bietet, steht

Abb. 8 | Blumen-
esche im Blumen-
garten

eine noch junge Gleditschie (Gleditsia triacanthos). Dieser mit auffallend langen, ein- bis dreiteiligen Dornen bewehrte Baum trägt im Herbst ledrige braune Hülsenfrüchte. Das mittelgroße, wenig anspruchsvolle Gehölz nordamerikanischer Herkunft ziert seit 1700 die europäischen Gärten. Von den ursprünglich im Park von Belvedere gepflanzten Gleditschien ist heute leider kein Exemplar mehr erhalten.

Abb. 9 | Mispel-
blüten

Zu den fast vergessenen Obstgehölzen gehört die Echte Mispel (Mespilus germanica), die als Rosengewächs und Großstrauch langsam zu einem breiten Baum heranwachsen kann (Abb. 9). In unmittelbarer Nähe des Sitzplatzes am Roten Turm steht versteckt im Strauchwerk ein bizarres Altgehölz. Der Stamm entwickelte trotz horizontaler Lage eine ausgeprägte Krone und trägt jährlich Blüten und Früchte. Neupflanzungen der Art gibt es am östlichen und westlichen Parkzugang. Ursprünglich von Südosteuropa bis Persien heimisch, wurde die Mispel bereits im Mittelalter in Süddeutschland kultiviert.

Zwei imposante Exemplare des Silberahorns (Acer saccharinum) ziehen am östlichen Rand der Schwanenteichwiese beziehungsweise auf der Hinteren Schlosswiese besonders in den Herbstmonaten den Blick an. Der beliebte Parkbaum aus Nordamerika wurde schon seit Beginn des 18. Jahrhunderts in Europa als Laubgehölz in Parkanlagen oder auch für Alleepflanzungen verwendet.

Der Weiße Hickory (Carya ovata) am Rand der oberen Florawiese ist eigentlich eine Nuss. Das Gehölz stammt ebenfalls aus Nordamerika und wurde schon um 1629 in den englischen Gärten kultiviert (Abb. 10). Ein Exemplar der Kaukasischen Flügelnuss (Ptero-

Abb. 10 | Weißer Hickory mit Blüten

Abb. 11 | Laub und Früchte der Kaukasischen Flügelnuss

Abb. 12 | Außergewöhnlicher Stamm der Kaukasischen Flügelnuss

carya fraxinifolia) befindet sich an der Wiese oberhalb der Mooshütte. Das Gehölz kam um 1782 aus dem Kaukasus und dem Orient nach England und von dort aus als besonderer Parkbaum in die europäischen Gärten (Abb. 11 und 12).

Edel- oder Esskastanien, auch bekannt als Maronen (Castanea sativa), beleben die Wiesen um die Große Fontäne. Die langsam wachsenden, malerischen Bäume waren in den Landschaftsgärten des 19. Jahrhunderts außerordentlich beliebt (Abb. 13).

Auf der ausgedehnten Rasenfläche unweit des Eishauses befindet sich eine Gruppe der äußerst attraktiven Tulpenbäume (Liriodendron tulipifera). Der bereits im 17. Jahrhundert aus Nordamerika eingeführte Baum war ein beliebter Solitär in vielen englischen Landschaftsparks und kam von der Insel auch in die Gärten des europäischen Festlandes. In Belvedere wurde dieses schöne Gehölz vermutlich schon zu Beginn des 19. Jahrhunderts gepflanzt (Abb. 14).

Nordwestlich der Großen Fontäne ist ein noch jüngeres Exemplar des Trompetenbaumes (Catalpa bignonioides) zu entde-

Abb. 13 | Blüten der Edelkastanie

Abb. 14 | Besondere Blattform des Tulpenbaumes

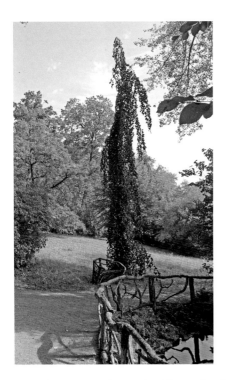

cken. Das raschwüchsige, anspruchslose Gehölz mit Ursprung in Nordamerika fand seit der Einführung nach England um 1726 in den europäischen Parks und Gärten häufige Verwendung.

Prachtstücke im Gehölzsortiment mit sehr zartem und filigranem Laub sind die Solitäre der Farnblättrigen oder auch Strichfarnblättrigen Rotbuche (Fagus sylvatica ‚Asplenifolia'). Das um 1811 in Frankreich kultivierte Gehölz wurde im Schlosspark Belvederc an besonderen Standorten wie den Wegen zur Großen und zur Kleinen Grotte, der Großen Fontäne sowie in der Nähe der Lindenallee gepflanzt.

Zwei auffallende Formen der Rotbuche sind die Trauer- oder auch Hängebuchen im Umfeld der Mooshütte, am Weg zur Großen Grotte und unterhalb der Bienenhauswiese (Abb. 15). Die grüne Form der Trauerbuche (Fagus sylvatica ‚Pendula') wurde als „Fagus pendula" im *Hortus Belvedereanus* verzeichnet. Die heute über 20 Meter hohen Exemplare in Belvedere sind Formen mit langen, schleppenartigen Ästen und Zweigen, die zu hallenartigen Gebilden herangewachsen sind.

Nadelgehölze, ob heimisch oder exotisch, boten in den Landschaftsgärten ein willkommenes Kontrastprogramm zu den verschiedenen Farben und Formen der Laubbäume. Sie wurden auch in Belvedere ambitioniert eingesetzt, obwohl sie oft komplizierter in der Kultivierung waren. Zu den im *Hortus Belvedereanus* verzeichneten Nadelbäumen zählt die zierliche Hemlocks- oder Schierlingstanne (Tsuga canadensis), wie man sie am Weg zur Kleinen Grotte findet. Die Heimat der bis zu 30 Meter hohen Bäume, die botanisch gar nicht zu den Tannen zählen, liegt im kälteren Teil Nordamerikas. Nach Europa wurde das Gehölz um 1736 eingeführt.

Seit 1534 wird fern der nordameri-
kanischen Heimat in den europäischen
Gärten außerdem der Abendländische
Lebensbaum (Thuja occidentalis) kulti-
viert. In Gruppen stehen Vertreter die-
ser Art am Weg vom Rosenrondell zur
Großen Fontäne. Die glänzende, schup-
pige, immergrüne Belaubung färbt sich im Winter oliv bis bron-
zefarben, zerrieben verbreitet sie einen stark aromatischen Duft
(Abb. 16). Die Österreichische Schwarzkiefer (Pinus nigra ssp.
nigra), seit 1785 in Europa verbreitet, gehört zu den beliebtesten
und wahrscheinlich am häufigsten in den Landschaftsgärten des
19. Jahrhunderts angepflanzten Kiefern. Solitäre Exemplare mit
der auffallend zweifarbigen Rinde sind am Rand der Hinteren
Schlosswiese und am Weg zur Großen Grotte zu bewundern.

Abb. 16 | Laub
und Früchte des
Abendländischen
Lebensbaumes

Noch nach 1820 wurde das Parkensemble über den im *Hortus
Belvedereanus* dokumentierten Bestand hinaus durch Gehölzra-
ritäten bereichert. Ein prominentes Beispiel ist der Blauglocken-
baum, auch Paulownie (Paulownia tomentosa), im Blumengarten
(Abb. 17). Die Gattung Paulownia kam um 1834 aus Zentral- und
Westchina nach Europa und ist nach Anna Pawlowna, der Schwes-
ter der nach Weimar verheirateten russischen Großfürstin Maria
Pawlowna benannt.

In den letzten Jahrzehnten hat sich
die Zahl der Gehölzraritäten im Park
von Belvedere erheblich verringert.
Aufzeichnungen von Garteninspektor
Otto Sckell deuten noch zu Beginn des
20. Jahrhunderts auf einen artenreichen
Bestand hin. Für einen daucrhaften
Erhalt des wertvollen Gartenensembles
sind neben speziellen erhaltenden
Pflegemaßnahmen deshalb auch Nach-
zuchten und Neupflanzungen drin-
gend erforderlich. SR

Abb. 17 | Paulownie im Blumengarten

Strelitzie, Paradiesvogelblume, Papageienblume
Strelitzia reginae
Hortus Belvedereanus, S. 70

Herkunft
Südafrika

Besonderheit
Die Paradiesvogelblume hat zwei Unterarten und mehrere Varietäten. Die dekorative Pflanze wird seit dem 18. Jahrhundert als Zierpflanze kultiviert. Im *Hortus Belvedereanus* steht sie stellvertretend für die zahlreichen südafrikanischen Pflanzen, die aufgrund ihrer Herkunft auch als Kap-Pflanzen bezeichnet wurden. Im Langen Haus der Orangerie gab es bis zur Mitte des 19. Jahrhunderts eine eigene Abteilung für südafrikanische Pflanzen, das sogenannte Kaphaus.

Illustration von George Cooke
aus Conrad Loddiges:
The Botanical Cabinet, Nr. 1535

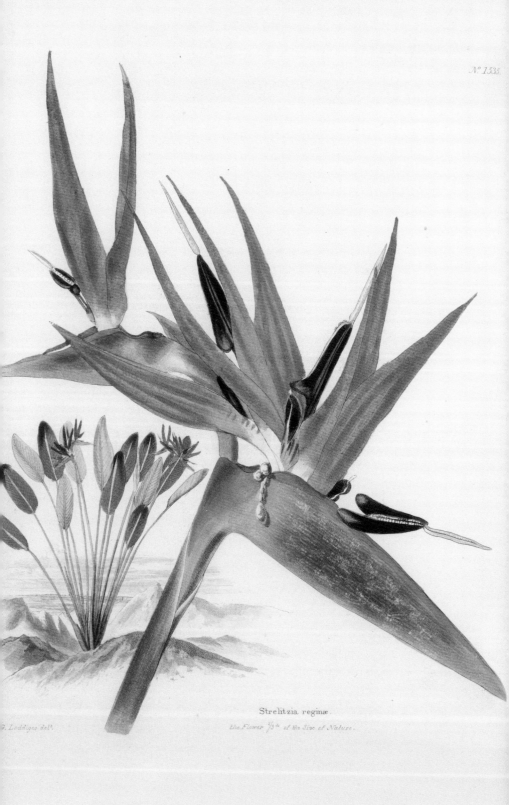

Strelitzia reginæ.

G. Loddiges del. the Flower ⅓th of the Size of Nature.

SEHNSUCHT NACH PAWLOWSK – DER RUSSISCHE GARTEN

Westlich des Schlosses, fast ein bisschen versteckt hinter Hain-
buchenhecken, liegt der sogenannte Russische Garten. Er war
lange der privaten Nutzung durch die Fürstenfamilie vorbehalten.
Noch bis ins 20. Jahrhundert wurde dieser Bereich des Parks
nur auf Anfrage an das Hofmarschallamt für Gäste geöffnet, und
selbst nach der Fürstenenteignung konnte er nur gegen ein Ent-
gelt in Begleitung des Schlosskastellans besichtigt werden.
Seinen intimen Charakter hat der geometrisch geformte kleine
Garten bis heute behalten (Abb. 1).

Erbprinz Carl Friedrich hatte diesen Bereich im Sommer 1811
für seine junge Frau, die Zarentochter Maria Pawlowna, gestalten
lassen. Vorbild war der „Höchsteigene Garten" am Pawlowsker
Zarenpalais, wo die russische Großfürstin und spätere Weimarer
Großherzogin die Sommer ihrer Kindheit und Jugend im Garten
ihrer Mutter Maria Fjodorowna verbracht hatte. Aus der Entste-
hungszeit sind keinerlei Pläne oder Darstellungen überliefert. In

Abb. 1 | Russischer
Garten

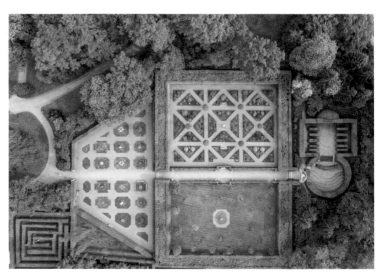

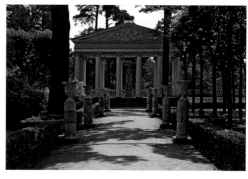

einem Brief an ihre Mutter vom August 1811 berichtete Maria Pawlowna jedoch unzweifelhaft von der „Nachahmung des kleinen Gartens von Pawlowsk", den der Prinz für sie anlegen lasse, und von ihrer Freude, darin „bekannte Objekte wiederzusehen". Sie erwähnte zugleich, wenn auch in vornehmer Umschreibung, bestehende Zwänge, weshalb man in Einzelheiten vom Vorbild abweichen müsse und in Weimar statt „der Säulenhalle" eine Voliere platziert worden sei. Die junge Fürstin hielt sich dennoch – wie sie im Mai 1820 wiederum in einem Brief an ihre Mutter schilderte – bevorzugt in dem „kleinen Garten" auf, dessen Illusion an manchen Orten eine vollkommene sei.

Abb. 2 | Blick auf den Tempel der drei Grazien im „Höchsteigenen Garten" in Pawlowsk

Den Zeitgenossen war der Bezug des kleinen Gartens zur Heimat Maria Pawlownas offenbar bekannt, so dass die Anlage von Anfang an als Russischer Garten bezeichnet wurde. Im direkten Vergleich im Zuge gartendenkmalpflegerischer Forschungen in den 1970er Jahren überraschte das hohe Maß an Übereinstimmung dennoch. Beide Gärten sind regelmäßig gestaltet, setzen sich aus Teilen zusammen, die jeweils durch Hecken und Laubengänge untergliedert sind, und werden durch einen Zaun vom umgebenden Landschaftspark getrennt. Beide waren Privatgärten der fürstlichen Familie. Es gab jedoch bei aller Ähnlichkeit im Grundriss Unterschiede im Detail, die sich vor allem in der Bepflanzung und in der Wahl der Ausstattungselemente zeigten. Letztere fielen in Belvedere wesentlich einfacher und bescheidener aus. So ließ Carl Friedrich anstelle der von Maria Pawlowna erwähnten Säulenhalle, gemeint ist der „Tempel der drei Grazien" (Abb. 2), in Belvedere zunächst eine Voliere und ab 1824 eine Lattenwerkslaube mit einer tönernen Flora Farnesina in die zentrale Achse setzen (Abb. 3). Auch musste man in Weimar erst einige Schritte durch den Park gehen, ehe man den Russischen Garten erreichte, während es in Pawlowsk einen

Abb. 3 | Blick entlang der Mittelachse zur Floralaube

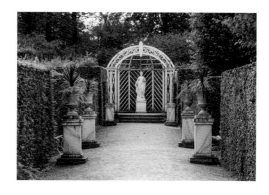

direkten Zugang vom Schloss in den Blumen-
garten gab. 1823 fügte man der Belvederer
Anlage ein Heckentheater und 1843 einen
Irrgarten an.

Auf Plänen des großherzoglichen Parks
aus den Jahren 1822 und 1824 ist der Russi-
sche Garten erstmals, wenn auch in stark ver-
einfachter Form zu sehen. Der erste detaillier-
te Grundriss stammt von Julius Sckell. Er ist
undatiert, lässt sich jedoch anhand der Auftei-
lung und Ausstattung in die Zeit um 1850 ein-
ordnen (Abb. 4). Die verschiedenen Beetfor-
men des Blumengartens, die Dreiecksbeete
des Amorgartens, das Pflanzschema der Bäu-
me im Lindengarten, das Heckentheater und
die Standorte der Plastiken sind hier genau zu
erkennen. Die Sockel und Vasen der Mittel-
achse fehlen noch. Diese Postamente werden erstmals in einer
Malerrechnung von 1854 erwähnt. Auf einer Serie historischer
Postkarten – die älteste aus dem Jahr 1876 – ist der Blick entlang
der Mittelachse des Russischen Gartens vielfach festgehalten.

Bis ins erste Viertel des 20. Jahrhunderts blieb die kleine
Anlage im Wesentlichen unverändert. Es gab lediglich einige
Modifizierungen bei der Beetbepflanzung sowie kleinere Ergän-
zungen der Ausstattung. In die Thüringer Gartenbauausstellung
1928 wurden auch Teile des Russischen Gartens einbezogen,
umgestaltet und danach nur unvollkommen wiederhergestellt.
Erst in den Jahren von 1978 bis 1982 erfolgte eine grundlegende
Rekonstruktion anhand historischer Pläne und gartenarchäolo-
gischer Grabungen sowie nach dem Vorbild in Pawlowsk. Weite-
re Restaurierungen folgten 1993 und 2004.

Der heutige Gast sieht den Russischen Garten in weitgehend
ursprünglicher Gestalt. Vom Schloss kommend führt der Weg
durch den trapezförmigen Blumengarten in den von einer Pergo-
la umgebenen hinteren Bereich (Abb. 5). Links liegt der Amor-
garten, nach der dort in der Mitte stehenden Statue des Nachtigal-
len fütternden Amor benannt (Abb. 6), rechts der Lindengarten.

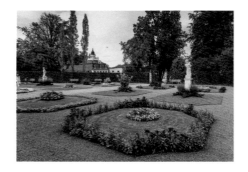

Abb. 5 | Blumen-
garten

Abb. 6 | Amor-
garten

Die acht Steinvasen entlang des Mittelgangs sind Abgüsse nach einem erhaltenen Original. Die Bepflanzung mit Blumen und Sträuchern in Arten, die bereits in der ersten Hälfte des 19. Jahrhunderts üblich waren, folgt detaillierten historischen Vorlagen. Den Abschluss der Hauptachse bildet die ebenfalls nachgebildete kleine Laube mit der Statue der Flora, der römischen Göttin der Blüte und der Jugend. Dahinter verbirgt sich das Heckentheater (Abb. 7). Diese spezielle Form des Gartentheaters mit ihren paarweise und zumeist parallel zur vorderen Bühnenrampe gepflanzten Hecken findet man neben Weimar nur noch an wenigen Orten in Deutschland, so zum Beispiel im Großen Garten von Hannover-Herrenhausen und im Park von Schloss Rheinsberg.

AJ

Abb. 7 | Hecken-
theater

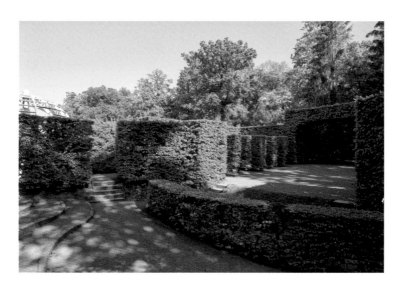

Tillandsie
Billbergia amoena
(Tillandsia amoena)
Hortus Belvedereanus, S. 72

Herkunft
Amazonien, Brasilien

Besonderheit
Billbergia-Arten sind Trichter- beziehungsweise Zisternenbromelien. In ihren Blatttrichtern sammelt sich Wasser, so dass kleine Biotope mit Tieren, Algen und Wasserpflanzen entstehen können. Viele Varietäten der Billbergia amoena sind ausschließlich in Brasilien beheimatet. Es gibt sowohl terrestrisch wachsende Varietäten als auch Aufsitzerpflanzen (Epiphyten).

Tillandsien werden heute häufig als Zimmerpflanzen kultiviert. Herzog Carl August hatte offenbar ein großes Interesse an dieser Pflanze. Während in der ersten Ausgabe des *Hortus Belvedereanus* von 1820 lediglich eine Art dieser Warmhauspflanze verzeichnet ist, sind es in der 1825er-Auflage bereits drei Arten. Eine weitere, „T. farinosa", wurde handschriftlich durch Carl August ergänzt.

Illustration von George Cooke
aus Conrad Loddiges:
The Botanical Cabinet, Nr. 76

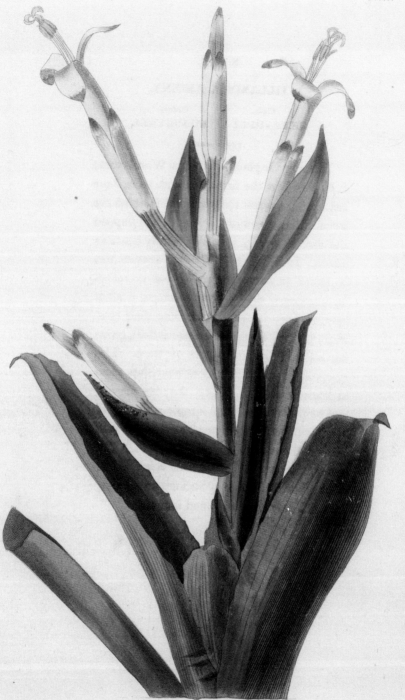

G.Loddiges delt. *Tillandsia amœna.* G.Cooke sc.

GARTENKUNST – VON DER THÜRINGER GARTEN- BAUAUSSTELLUNG 1928 ZUM WELTERBE

Die gesellschaftlichen Umbrüche zu Beginn des 20. Jahrhunderts machten es zunehmend schwieriger, die Weimarer Parkanlagen kontinuierlich zu pflegen. Dem Bestreben der Hofgärtner, den hohen Stand der Gartenkultur und der Gartenkunst in Belvedere aufrechtzuerhalten, standen mehr und mehr finanzielle und personelle Engpässe entgegen. Am Ende des Ersten Weltkriegs war die Zukunft der höfischen Parks schließlich mehr als unsicher.

Es ist im Rückblick als ein Glücksfall anzusehen, dass durch Otto Sckell in Belvedere zumindest die für die Pflege des Parks so wichtige personelle Kontinuität gewährleistet war. Sckell sorg-

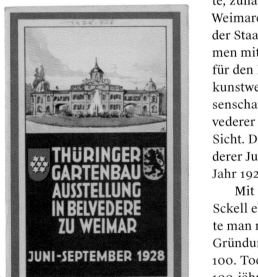

te, zunächst als Großherzoglich Sächsisch-Weimarer Hofgärtner und ab 1923 als Leiter der Staatlichen Gartenverwaltung, zusammen mit den wenigen verbliebenen Gärtnern für den Erhalt des ihm anvertrauten Gartenkunstwerks. Er verfasste auch die erste wissenschaftlich fundierte Geschichte der Belvederer Anlagen aus gartenkünstlerischer Sicht. Der Band erschien passend zur Belvederer Jubiläums-Gartenbauausstellung im Jahr 1928 im Selbstverlag des Autors.

Mit der Jubiläumsausstellung, für die Sckell ebenfalls verantwortlich war, gedachte man nicht nur des 200. Jahrestages der Gründung des Parks, sondern zugleich des 100. Todesjahres Carl Augusts sowie des 100-jährigen Bestehens des Gartenbauvereins Weimar (Abb. 1).

Abb. 1 | Katalog zur Gartenbauausstellung 1928

Bemerkenswert ist die im Vergleich zu vorangegangenen Ausstellungen noch nicht da gewesene Größe und Dauer. Der Ausstellungsbereich erstreckte sich über das gesamte Schlossumfeld, also vom Russischen Garten und der Großen Schlosswiese bis hin zur Orangerie, und war von Juni bis September geöffnet. Auch die gestalterische Anlehnung an die Gründungszeit Belvederes ist erstaunlich; immerhin wurde in der Stadt nahezu gleichzeitig das „Kulturprojekt Weimar" in einer sehr modernen Formensprache entwickelt. Angelegt wurde dabei ein Grünzug, der sich entlang des Asbachs vom Stadion bis zur Weimarhalle erstreckte. In seiner Gesamtplanung für die Belvederer Gartenschau knüpfte Sckell sehr bewusst an den barocken Park an (Abb. 2).

Abb. 2 | Areal der Gartenbauausstellung in Belvedere, Otto Sckell, 1928

Er machte damit, wie er 1928 in seiner Veröffentlichung *200 Jahre Belvedere* schreibt, eine schon von Carl Alexander bedauerte „gewisse Uebereilung in den Umsturzjahren" bei der Umgestaltung zum Landschaftsgarten ein Stück weit rückgängig. Hinter dem Schloss präsentierte man Dahlien in einer temporären radialsymmetrischen Anordnung. Diese erinnerte an die Aufteilung der Menagerie von Ernst August, die sich ursprünglich an der Stelle befunden hatte (Abb. 3). Die Rasenspiegel der Oran-

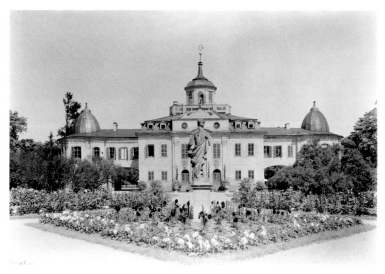

Abb. 3 | Gartenbauausstellung 1928, Schloss Belvedere von Süden

135

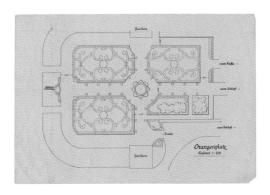

Abb. 4 | Plan des
Orangenplatzes,
Otto Sckell, 1928

gerie wurden ebenfalls in Anlehnung an historische Formen mit broderieartigen, also an barocken Stickereien orientierten Bänderpflanzungen aus Semperflorens-Begonien geschmückt (Abb. 4).

Im ehemaligen botanischen Garten, also hinter dem Langen Haus der Orangerie, fügten sich Kräuter, Stauden und Sommerblumen zu blockartigen Gruppen. Die grundlegende Aufteilung der Beete, die ebenfalls barocke Parterreformen nachahmte, ist bis heute erhalten und repräsentiert eine relevante gartendenkmalpflegerische Schicht des 20. Jahrhunderts. Andere Elemente wie das Victoria regia-Haus – eigens für die Unterbringung dieser tropischen Seerose mit ihren riesigen Blättern errichtet – wurden nach 1928 wieder zurückgebaut. Lediglich das zum Victoria regia-Haus gehörende, in Kunststein ausgeführte Wasserbecken kann man heute noch sehen. Es bildet einen wichtigen Bestandteil des Blumengartens und wird heute mit heimischen Seerosen bepflanzt (Abb. 5).

Die Gartenbauausstellung bot neben all dem jedoch auch einen willkommenen Anlass, Areale des Landschaftsparks neu oder anders zu nutzen. Im ehemaligen Prinzengarten südlich des Russischen Gartens fand eine Sonderschau für Friedhofskultur statt, der Russische Garten wurde mit Stauden und Rosen bepflanzt. Rückblickend kann man sagen, dass die Gartenbauausstellung trotz einiger aus heutiger Sicht zu weitgehender Eingriffe wichtige Impulse für den weiteren Erhalt der Anlage gab. Manche Bereiche, wie das Orangerieparterre oder der Russische Garten, wurden grundlegend überarbeitet und die Pflegearbeiten wieder intensiviert.

In der Zeit des Nationalsozialismus blieb Belvedere nicht von Eingriffen verschont. So wurden zwischen 1937 und 1938 auf dem Gelände des späteren Sowjetischen Friedhofs Gräber für Nationalsozialisten angelegt, die man nach Kriegsende wieder entfernte.

Nach 1945 stand die Zukunft Belvederes erneut in Frage. Während der schlossnahe Bereich nach wie vor weitgehend gepflegt wurde, verwilderte der umliegende Park, und die Schmuckplätze verfielen. Das änderte sich erst, als die in den 1950er Jahren gegründeten Nationalen Forschungs- und Gedenkstätten der klassischen deutschen Literatur in Weimar, die Vorgängereinrichtung der Klassik Stiftung Weimar, die Trägerschaft übernahmen. Mit der Einrichtung einer Gartendirektion im Jahr 1970 begann eine systematische Rekonstruktion des Parks unter gartendenkmalpflegerischen Gesichtspunkten. 1978 forcierte wiederum ein Jubiläum, diesmal die 250. Wiederkehr des Gründungsjahrs, die Wiederherstellungsarbeiten. Damals wurden vor allem der Russische Garten und die zahlreichen Schmuckplätze im Hangbereich rekonstruiert. Dies fand zu einer Zeit statt, als die Gartendenkmalpflege als anerkannte Disziplin innerhalb der Denkmalpflege noch keineswegs etabliert war.

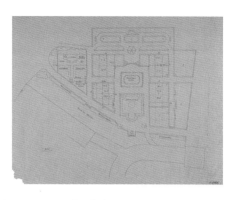

Abb. 5 | Plan des Blumengartens, Otto Sckell, 1928

Heute besitzen das Schloss und der Park Belvedere als Ensemble sowie als historische Park- und Gartenanlage den Status eines Denkmals. Im Jahr 1998 wurde Belvedere darüber hinaus als Bestandteil des „Klassischen Weimar" in die Welterbeliste der UNESCO aufgenommen.

Im Jahr 2021, wenige Jahre vor dem 300. Gründungsjubiläum, gilt es umso mehr, neue Herausforderungen, wie sie besonders mit Klimaveränderungen und deren Auswirkungen auf den Gehölzbestand oder auch neuen Nutzungsanforderungen einhergehen, anzunehmen. Für Nachpflanzungen müssen jetzt zum Beispiel vorrangig gegen Schädlinge und Trockenheit resistentere Bäume ausgewählt werden.

AP

GESCHICHTE DES PARKS
IM ÜBERBLICK

1722 Jagd des Herzogs Ernst August von Sachsen-Weimar auf der Eichenleite südöstlich der Residenzstadt Weimar; Plan zum Bau eines Jagd-schlosses

1724 Verlegung der Fasanerie vom Jagd-haus München bei (Bad) Berka auf die Eichenleite; Bau erster Vogel-häuser. Entwurf für ein Jagdschloss von Oberlandbaumeister Johann Adolph Richter

1728 Ernst August übernimmt nach dem Tod seines Onkels Herzog Wilhelm Ernst die Alleinregierung im Herzog-tum Sachsen-Weimar. Der Architekt Gottfried Heinrich Krohne nimmt entscheidenden Einfluss auf den weiteren Ausbau der Schlossanlage

1730 Bauarbeiten an Fasanen-, Vogel- und Tierhäusern beginnen

1730 Erste Lieferung von Tieren; um 1740 sind 1787 Vögel, unter anderem Steinadler, Kraniche, Pfaue, Enten und Gänse bezeugt, außerdem Hirsche, Biber, Murmeltiere, Dachse und andere Tiere

1733 Fertigstellung des großen Orangen-hauses

um 1735 Bau des Gärtnerwohnhauses

1739 Johann Ernst Gentzsch wird Hof-gärtner

1739–1755 Bau der Orangerie nach Plä-nen von Gottfried Heinrich Krohne

1756 Der Ausbau der Belvederer Allee beginnt, Bepflanzung mit Linden- und Kastanienbäumen

1756 Belvedere wird Sommersitz des Herzogs Ernst August Constantin und seiner Gemahlin Anna Amalia

um 1760 Bau des Langen Hauses, bestehend aus zwei Abteilungen für Orangenbäume sowie je einer für die Zwetschentreiberei und für Kaffeebäume

1767–1770 Der Possenbach wird zu einem 200 Meter langen und 23 Meter breiten Weiher für Gondelfahrten aufgestaut; Anlage der Riesengrot-te und der Riesenallee jenseits der Parkgrenze

1777 Johannes Friedrich Reichert wird Hofgärtner

1796–1801 Im Schloss wird ein Erzie-hungsinstitut für begüterte junge Engländer eingerichtet, geleitet vom ehemaligen Präsidenten der französischen Nationalversamm-lung Jean-Joseph Mounier

1796 Johann Conrad Sckell wird Hof-gärtner

1807–1811 Der obere Teil der Belvederer Allee wird verlegt und in einem Bogen an den Schlossplatz heran-geführt

1808 Abriss des großen Orangenhauses; zwischen dem Langen Haus und dem Südflügel der Orangerie wird ein Glashaus errichtet, das die Gebäude miteinander verbindet, später Umbau zum sogenannten Neuen Haus

1811 Belvedere wird Sommersitz für Kronprinz Carl Friedrich und seine Gemahlin Maria Pawlowna; Anlage des Russischen Gartens

1815–1821 Bau von drei Erdhäusern im Küchengarten

1815 Die Blumenstellage auf dem Floraplatz entsteht

1818 Die Fontäne auf dem Schlossvorplatz wird installiert

um 1818 Anlage des Gelehrtenplatzes

1819–1821 Die bis heute betriebene Kanalheizung der Orangeriehäuser wird eingebaut. Der Rote Turm entsteht als Anbau am nordöstlichen Ende des Langen Hauses

1820 Der Pflanzenkatalog *Hortus Belvedereanus* erscheint, August Wilhelm Dennstedt verzeichnet darin ca. 7 900 Arten und Varietäten; bis 1826 folgen weitere Auflagen

1821–1823 Das Rosenberceau wird angelegt

1822/23 Der Schneckenberg wird angelegt und der steinerne Obelisk errichtet

1823/24 Das Heckentheater entsteht

1843 Der Irrgarten wird angelegt

1844/45 Reste der Ringmauer um den Park verschwinden

1904 Erbgroßherzogin Pauline, die letzte Bewohnerin aus der Fürstenfamilie auf Schloss Belvedere, verstirbt

1918 Großherzog Wilhelm Ernst von Sachsen dankt am 9. November ab

1921 Belvedere geht in den Besitz des Landes Thüringen über, eine Staatliche Gartenverwaltung unter Leitung von Otto Sckell wird eingesetzt. Im Schloss richten die Staatlichen Kunstsammlungen zu Weimar ein Museum für Kunsthandwerk ein (Rokokomuseum Schloss Belvedere)

1928 Jubiläum „200 Jahre Schloss und Park von Belvedere" und „100 Jahre Weimarer Gartenbauverein". Thüringer Gartenbauausstellung auf dem Gelände zwischen Schloss und Lindenallee, Russischem Garten und Orangerie

1946 Anlage des Sowjetischen Friedhofs auf der Wiesenfläche nördlich des Schlosses

1947 Einrichtung des Deutschen Theaterinstituts unter Maxim Vallentin (bis 1953)

1952 Der Park wird der Stadt Weimar übereignet

1953 Die Spezialschule für Musik, heute
Musikgymnasium Schloss Belvedere,
bezieht Gebäude des Schlosses. In
weiteren Nebengebäuden erhält
die Hochschule für Musik Franz Liszt
Unterrichtsräume

1970 Übernahme des Parks durch die
Nationalen Forschungs- und Ge-
denkstätten der klassischen deut-
schen Literatur in Weimar (NFG)

1974–1978 Wiederherstellung der
Schmuckplätze auf der Grundlage
gartendenkmalpflegerischer Recher-
chen

1978–1982 Rekonstruktion des Russi-
schen Gartens, des Heckentheaters
und des Irrgartens

1995/96 Der von den Kölner Architekten
Thomas van den Valentyn und Seyed
Mohammad Oreyzi geplante Neu-
bau für das Musikgymnasium wird
realisiert

1998 Belvedere wird als Teil des Ensem-
bles „Klassisches Weimar" UNESCO-
Welterbestätte

„Runde Birn- u. cylinderartige Limonien", Illustration
aus *Der vollkommene Orangerie-Gärtner*, 1815

LITERATUR

Ahrendt, Dorothee: Weimarer Parks. Leipzig 2013.

Ahrendt, Dorothee: Der Russi sche Garten im Schlosspark von Belvedere. In: Botschaften zur Gartendenkmalpflege. Festschrift für Klaus-Henning von Krosigk. Petersberg 2011, S. 60–62.

Hoiman, Sibylle: Die Orangerie in Belvedere bei Weimar. Natur und Architektur im Kontext höfischer Repräsentation 1728–1928. Diss. Berlin 2015.

Kulturdenkmale in Thüringen. Hg. v. Thüringischen Landesamt für Denkmalpflege und Archäologie. Bd. 4.2: Stadt Weimar. Stadt erweiterung und Ortsteile. Bearb. v. Rainer Müller unter Mitwirkung v. Dorothee Ahrendt. Altenburg 2009.

Laß, Heiko; Schmidt, Maja: Bel vedere und Dornburg. Zwei Lust schlösser Herzogs Ernst August von Sachsen-Weimar. Petersberg 1999.

Loudon, John Claudius: The Green House Companion. London 1824.

Loudon, John Claudius: Sketches of Curvilinear Hothouses, etc. London 1818.

Loudon, John Claudius: A Short Treatise on Several Improvements, Recently Made in Hothouses. Edinburgh 1805.

Müller-Krumbach, Renate: Por zellan des 18. Jahrhunderts. Die Sammlung in Schloss Belvedere. Weimar 1973.

Orangeriekultur in Weimar und im östlichen Thüringen. Von den Bauten zur Praxis der Pflanzen kultivierung. Hg. v. Arbeitskreis Orangerien in Deutschland e. V. Berlin 2017.

Schenk zu Schweinsberg, Eber hard: Amtlicher Führer durch die Sammlungen im Schloß Belvedere. Weimar 1928.

Schloss und Park Belvedere. Hg. v. der Klassik Stiftung Weimar. Mit Beitr. v. Dorothee Ahrendt, Viola Klein, Catrin Seidel, Gert-Dieter Ulferts. Weimar 2015.

Schroeder, Susanne: Marmorweiß und Eisenrot. Thüringer Porzella ne des Rokoko und Klassizismus im Schloss Belvedere bei Weimar. Weimar 2010.

Schweizer, Stefan; Winter, Sascha (Hg.): Gartenkunst in Deutsch land. Von der Frühen Neuzeit bis zur Gegenwart. Geschichte – Themen – Perspektiven. Regens burg 2012.

Sckell, Otto: 200 Jahre Belvedere. Ein Rückblick auf seine Entwick lung unter besonderer Berück sichtigung seiner Gartenkunst. Weimar 1928.

Ulferts, Gert-Dieter u. a.: Schloß Belvedere. Schloß, Park und Sammlung. München, Berlin 1998.

Weimarer Klassikerstätten – Ge schichte und Denkmalpflege. Hg. v. Thüringischen Landesamt für Denkmalpflege. Bearb. v. Jürgen Beyer u. Jürgen Seifert. Bad Hom burg, Leipzig 1995.

Wo die Zitronen blühen. Orange rien – Historische Arbeitsgeräte, Kunst und Kunsthandwerk. Hg. v. der Stiftung Preußische Schlösser und Gärten Berlin-Brandenburg. Ausstellungskatalog Potsdam 2001. Potsdam 2001.

BILDNACHWEIS

Park Belvedere
Herausgegeben von der Klassik
Stiftung Weimar

Konzept: Gert-Dieter Ulferts
Redaktion: Angela Jahn
Bildrecherche: Nora Belmadani,
 Brigitta Ulferts
Lektorat: Gerrit Brüning, Angela
 Jahn, Christine Seidensticker,
 Gert-Dieter Ulferts, Luise
 Westphal
Fotothek und Digitalisierung:
 Hannes Bertram, Susanne
 Marschall, Cornelia Vogt
Kartenmaterial: Marie Czeiler
Kommentar und Abbildungen
 The Botanical Cabinet: Andreas
 Pahl, Johannes Siebler

Autorinnen und Autoren:
Dorothee Ahrendt (DA)
Reimar Frebel (RF)
Cornelia Irmisch (CI)
Angela Jahn (AJ)
Kilian Jost (KJ)
Katja Lorenz (KL)
Andreas Pahl (AP)
Katja Pawlak (KP)
Susanne Richter (SR)
Gert-Dieter Ulferts (GDU)

Umschlaggestaltung, Layout und
 Satz: Deutscher Kunstverlag,
 Berlin München
Druck und Bindung: Eberl & Kœsel
 GmbH & Co. KG, Altusried-
 Krugzell

Die Deutsche Nationalbibliothek
verzeichnet diese Publikation in
der Deutschen Nationalbiblio-
grafie; detaillierte bibliografische
Daten sind im Internet über
http://dnb.dnb.de abrufbar.

© 2021 Deutscher Kunstverlag
GmbH Berlin München
Lützowstraße 33
10785 Berlin

Ein Unternehmen der Walter de
Gruyter GmbH Berlin Boston
www.deutscherkunstverlag.de
www.degruyter.com
ISBN 978-3-422-98703-6

Reihe „Im Fokus"
Konzept: Gerrit Brüning
Umsetzung: Daniel Clemens

Die Klassik Stiftung Weimar wird
gefördert von der Beauftragten
der Bundesregierung für Kultur
und Medien aufgrund eines
Beschlusses des Deutschen
Bundestages sowie dem Freistaat
Thüringen und der Stadt Weimar.